명문당 사군자매첩 8

四君子梅帖 影居潭

荷潭 全圭鎬 編譯

매첩(梅帖)을 내면서

　현재 우리나라의 사군자(四君子)를 살펴보면 이론은 없고 붓질만 춤을 추는 형태라고 말할 수 있다. 왜냐면 사군자에 음양이 없고 특색도 없으며 무엇이 귀한지 천한지조차 알지 못하고 무조건 선배들의 그림 형태를 보고 그대로 따라서 모방만 일삼으니, 어찌 특색 있고 고귀한 그림이 나올 수 있을 것인가! 그리고 그림을 그리기 전에 먼저 이론을 숙지하고 그려야 하는데, 우리의 실정은 그렇지 못하고, 다만 앵무새가 사람의 말을 따라서 하듯이 한다고 봐야 옳을 것이다.

　필자는 오래전부터 이러한 문제를 해결해 보려고 많은 생각을 하였다. 그래서 이번에 개자원(芥子園)의 화론(畵論)을 자세히 번역하여 싣고, 옛적 중국 사람들의 매화(梅畵)의 예화(例畵)와 우리나라 조선조 문인들의 매화(梅畵)를 실었다.

　우리나라의 사군자 역사는 그리 깊지 않다. 오늘날까지 전해지는 매화(梅畵)는 조선 중기 이후의 작품들이 전체를 이룬다. 그것도 조선 말엽의 작품이 대부분이다.

　이제 난첩(蘭帖)과 매첩(梅帖)를 출간하고, 이어서 죽첩(竹帖), 국첩(菊帖)을 발간하여 사계의 발전에 이바지 할 것을 약속하며, 이의 출판에 응해주신 도서출판 명문당 김동구 사장님께 심심한 사의를 표한다.

<div style="text-align: right">

2011년 7월 9일
순성재(循性齋)에서 하담(荷潭) 전규호(全圭鎬)는 지(識)한다.

</div>

목차

청재당화매천설(靑在堂畵梅淺說)

화법원류(畵法源流) … 8

양보지화매법총론(揚補之畵梅法總論) … 11

탕숙아화매법(湯叔雅畵梅法) … 11

화광장로(華光長老) 화매지남(畵梅指南) … 13

화매(畵梅)의 형상(形狀) … 14

화매(畵梅)와 취상(取象) … 14

一丁(花柄, 一本) … 16

二體(根, 二本) … 16

三點(萼, 三個) … 17

四向(줄기의 방향, 四方) … 17

五出(花瓣, 五枚) … 17

六成(枝 , 六種) … 18

七鬚(수술, 七本) … 18

八結(梢의 結構, 八種) … 18

九變(꽃의 변화, 十種) … 19

十種(梅樹, 十種) … 19

화매(畵梅) 비결(秘訣)의 노래〈사언시(四言詩)〉… 19

매(梅)의 지간(枝幹)을 그리는 비결 … 22

화매(畵梅)의 네 가지 귀한 비결 … 23

화매(畵梅)에 금기(禁忌)하는 비결 … 23

조선(朝鮮)의 매화(梅花)

오경림(吳慶林)의 매(梅) … 88

심사정(沈師正)의 매(梅) … 90

조희룡(趙熙龍)의 묵매(墨梅) … 92

이남식(李南軾)의 매(梅) … 94

이우공(李愚公)의 매(梅) … 96

허유(許維)의 묵매(墨梅) … 98

조중묵(趙重默)의 묵매(墨梅) … 100

조지운(趙之耘)의 묵매(墨梅) … 102

탁심옹(托心翁)의 묵매(墨梅) … 104

김수철(金秀哲)의 석매(石梅) … 106

정대유(丁大有)의 홍매(紅梅) … 108

김용진(金容鎭)의 묵매(墨梅) … 110

이도영(李道榮)의 묵매(墨梅) … 112

청재당화매천설(青在堂畵梅淺說)

당인(唐人)으로 화훼(花卉)를 쳐서 이름난 자가 많으나, 아직 오르지 매(梅)만을 쳐서 일컬어지는 자는 없다. 우석(于錫)[1] 은 설매야치도(雪梅野雉圖)가 있지만, 영모(翎毛) 위에다 쳤고, 양광(梁廣)[2] 은 사계화도(四季花圖)를 만들었는데, 매(梅)는 해당(海棠), 하(荷), 국(菊)의 사이에 섞이었고, 이약(李約)[3] 은 처음으로 매(梅)를 잘 그린다고 일컬었으나, 그 이름이 또한 크게 타나지 않았다. 오대(五代)에 이르러서 등창우(滕昌祐),[4] 서희(徐熙)가 매화를 그렸는데, 모두 구륵(鉤勒)하여 착색(着色)하였고, 서숭사(徐崇嗣)[5] 는 홀로 자기의 의사(意思)를 내어 묘사(描寫)를 쓰지 않고 단분(丹粉)으로 점염(點染)하여 몰골화(沒骨畵)[6] 를 만들었고, 진상(陳常)[7] 은 그 법(法)을 변화하여 비백(飛白)으로 경(梗)을 치고 색(色)을 써서 꽃을 그리었고, 최백(崔白)은 오르지 수묵을 썼고, 이정신(李正臣)[8] 은 도리(桃李)의 부염(浮艶)한 것을 그리지 않고, 한결같이 매(梅)를 그리어서 깊이 수변림하(水邊林下)의 매(梅)의 유아(幽雅)한 정취를 얻었다. 그러므로 홀로 천단(擅斷)하여 기세를 올렸으며, 석중인(釋仲仁)은 묵지(墨漬)[9] 로 매를 그렸고, 석혜홍(釋惠弘)[10] 은 조자교(皀子

1) 우석(于錫) : 당인(唐人). 화조(花鳥)를 잘하였고, 닭을 지극히 묘하게 그렸다.

2) 양광(梁廣) : 당인(唐人). 화조송석(花鳥松石)을 잘하였고, 부채(賦彩)를 잘하였다. 정곡(鄭谷)은 시(詩)로 유명하고 함부로 허여(許與)하지 않는데, 양광단청점필지(梁廣丹靑點筆遲)라는 시구(詩句)가 있다.

3) 이약(李約) : 당인(唐人). 자(字)는 재박(在博)이니, 정왕(鄭王) 원의(元懿)의 현손이고, 벼슬은 병부원외랑(兵部員外郎)에 이르렀으며, 매(梅)를 잘 그렸다. 영신(榮臣)을 사양하고 종일 도연(陶然)하였다.

4) 등창우(滕昌祐) : 자(字)는 승화(勝華)니, 오대(五代) 때의 사람이다. 희종(僖宗)을 따라 촉(蜀)에 들어갔다. 화조(花鳥), 선접(蟬蝶), 절지(折枝), 생채(生菜) 등의 부채(傅彩)가 선택(鮮澤)하여 생의(生意)가 완연했으며, 또한 화매(畵梅), 화란(畵鸞)으로 이름을 얻었다. 글씨도 능하여 등서(藤書)로 칭호(稱號)되었다. 대자(大字)를 잘 써서 나이 85에도 필력이 오히려 강건하였고, 혼환(婚宦)을 하지 않았다. 지취가 고결하여 시태(時態)를 탈략(脫略)하였으니, 곧 은자(隱者)이다.

5) 서숭사(徐崇嗣) : 중국 송나라 초기의 화가. 초충(草蟲)·시과(時果)·화목(花木)·잠충류(蠶蟲類)를 잘 그렸으며, 연수(連樹)나 땅에 떨어진 대추를 즐겨 그렸고, 모양을 그대로 그려내는 데는 따를 사람이 없었다고 한다. 묵필(墨筆)의 윤곽선을 쓰지 않고 채색의 운염(暈染 : 무지개 모양으로 주위가 희미하고 흐릿하게 번져나가는 화법)만으로 화조를 그렸다. 윤곽선이 없어 '몰골화(沒骨畵)'라고도 하였다.

6) 몰골화(沒骨畵) : 동양화에서 윤곽선을 그리지 않고 먹이나 물감을 찍어서 한 붓에 그리는 기법.

7) 진상(陳常) : 송(宋)의 강남(江南)인이니, 비백(飛白)으로 수석(樹石)을 그리는데, 청일(淸逸)한 뜻이 있고, 절지(折枝)는 일필(逸筆)로 화두(花頭)를 난점(亂點)하였는데, 묘탈조화(妙奪造化)하였다.

8) 이정신(李正臣) : 송인(送人)이니, 자(字)는 단언(端彦)이고, 내신(內臣)으로 문사원사(文思院使)가 되었다. 화죽금조(花竹禽鳥)를 그렸는데, 자못 생의(生意)가 있어서 상집군탁(翔集群啄)하여 각기 그 태(態)를 다하였으며, 총극소매(叢棘疎梅)를 그렸는데, 수변이락(水邊籬落)하여 유절(幽絕)한 취(趣)가 있었다.

9) 묵지(墨漬) : 먹이 스며드는 것.

10) 석혜홍(釋惠弘) : 자(字)는 각범(覺範)이고 속성(俗姓)은 팽씨(彭氏)이니, 송(宋)의 균주인(筠州人)이다. 매죽(梅竹)을 그리는데, 조자교(皀子膠)를 사용하여 생견선(生絹扇) 위에 그리어 놓고 등월(燈月)에 비치니까 완연히 그림자가 있었다. 필력(筆力)이 강건하였다. 석문문자선(石門文字禪), 균계집(筠溪集), 임간록(林間錄) 등의 저술이 있다.

膠)[11]를 사용하여 생초선(生綃扇) 위에 그리어 놓아 이것을 비치면 엄연한 매(梅)의 그림자였다.

후인(後人)이 이로 인하여 묵매(墨梅)를 많이 그렸으며, 미원장(米元章), 조보지(晁補之),[12] 탕숙아(湯叔雅), 소붕박(蕭鵬搏),[13] 장덕기(張德琪)[14]는 모두 오르지 사묵(寫墨)을 잘하였으되, 홀로 양보지(揚補之)는 묵지(墨漬)를 쓰지 않고 창안(創案)하기를 권법(圈法)[15]으로 하였는데, 철초(鐵梢)[16] 정궐(丁槩), 청담(淸淡)함이 부분(傅粉, 채색을 칠함)보다 나았다. 이를 이은 자는 서우공(徐禹功), 조자고(趙子固), 왕원장(王元章),[17] 오중규(吳仲圭) 탕정중(湯正仲, 湯叔雅), 석인재(釋仁齋)[18]이다. 인제(仁濟)가 스스로 말하기를, "용심(用心)한 40년에 화권(花圈)을 그려서 비로소 둥글어졌다."고 하였다. 이 밖에는 모여원(茅汝元),[19] 정야당(丁野堂),[20]

11) 조자교(皂子膠) : 조협(皂莢)에서 채취한 아교.

12) 조보지(晁補之) : 자(字)는 무구(无咎)이고 만년의 호(號)는 귀래자(歸來子)라 하였으니, 송(宋)의 제주(濟州) 거야인(鉅野人)이다. 진사(進士)에 급제(及第)하고 예부랑(禮部郞)으로 하중부(河中府)의 지부(知府)로 나갔다가 대관(大觀) 말(末)에 달주(達州)와 사주(泗州)의 지주(知州)를 역임하였다. 산수(山水)를 잘 하였고, 서(書)도 능하였다. 재기(才氣)는 표일(飄逸)하고 기학(嗜學)을 불권(不倦)하였다.

13) 소붕박(蕭鵬搏) : 자(字)는 도남(圖南)이니, 원(元)의 글안인(契丹人)이다. 박학다식(博學多識)하고 시서화(詩書畵)는 모두 구씨(舅氏)인 왕정균(王庭筠)을 추종하였다. 매죽(梅竹)의 묵희(墨戲)를 잘하고 더욱 산수(山水)를 잘하였다.

14) 장덕기(張德琪) : 자(字)는 정옥(廷玉)이니, 원(元)의 연인(燕人)이다. 매죽(梅竹)은 왕만경(王曼慶)을 사사(師事)하여 가취(佳趣)가 있고, 서(書)는 장초(張草)를 배웠고, 행서(行書)도 잘하였다.

15) 권법(圈法) : 둥근 권(圈)을 가지고 매화를 그리는 법.

16) 철초(鐵梢) : 철(鐵)과 같은 나무줄기. 굳센 가지와 줄기.

17) 왕원장(王元章) : 명(明)의 왕면(王冕)이니, 자(字)는 원장(元章)이고, 호(號)는 자석산농(煮石山農)이니, 제기인(諸暨人)이다. 죽석(竹石)을 잘 그렸고, 매(梅)도 양기구(揚旡咎)에 못지않고, 자성일가(自成一家)하였다. 어려서 가난하여 부친이 소를 치게 하였더니, 몰래 학교에 들어가서 제생의 독서함을 듣고 저녁에 돌아올 때는 소를 잊어버렸다. 부친이 종아리를 쳤는데, 얼마 안 가서 또 그렇게 하였다. 모친이 아들의 행위를 보고 그의 하려는 것을 들어주고자 하였으므로, 불사(佛寺)에 귀의(歸依)하였다. 밤에 불상의 무릎에 앉아서 등에 비추어 공부를 하였더니, 회계(會稽)의 한성(韓性)이 이상히 여기고 제자로 삼아 드디어 통유(通儒)로 칭도(稱道)되었다. 한성(韓性)이 죽으매 문인이 면(冕)을 섬기기를 한성(韓性)에게 하듯이 하였다. 춘추의 제전(諸傳)과 한서(漢書)에 정통(精通)하였다. 일찍이 진사(進士)에 응하여 낙제(落第)하고는 곧 지은 글을 불사르고 병서(兵書)를 읽었다. 매양 말하기를, 천하가 장차 어지러워진다고 하여 처자를 데리고 구리산에 은거하여 매화를 그려서 호구(糊口)하였는데, 화폭의 장단으로 쌀을 바꾸는데 차등을 두었다. 일찍이 주관(周官)을 모방하여 한 권의 책을 저술하고 말하기를, '내 아직 죽지 않았으니, 이것을 가지고 명주(明主)를 만나면 이윤과 태공의 업적을 이루기 어렵지 않다.' 고 하여 세상에서 광생(狂生)이라고 하였다. 뒤에 호대해(胡大海)를 만나서 소흥(紹興)을 칠 계획을 바치었더니, 칭지(稱旨)하게 되어서 자의장군(諮議將軍)에 서(署)하였다. 시(詩)에도 능하였다.

18) 석인재(釋仁齋) : 송인(宋人)이니, 자(字)는 택옹(擇翁)이고 성(姓)은 동(董)씨니, 약분(若芬)의 생질(甥姪)이다. 유자청(俞子淸)의 묵죽과 양보지(揚補之)의 매화를 배웠고 산수(山水)도 잘하였다. 서(書)는 동파(東坡)를 배웠다.

19) 모여원(茅汝元) : 송인(宋人)이고 호(號)는 정재(靜齋)니, 진사(進士)이다. 묵매(墨梅)를 잘하여 당시에 모매(茅梅)로 호칭되었다.

20) 정야당(丁野堂) : 송인(宋人)이니 이름은 미상(未詳)이다. 여산(廬山)의 청허관(淸虛觀)의 도사(道士)이고, 매죽(梅竹)에 공(工)하였다. 이종(理宗)이 소견(召見)하고, 경(卿)의 그린 그림은 아마 궁매(宮梅)이겠지 하고 물으니, 대답하되 신(臣)의 본 것은 강로(江路)에 야매(野梅)뿐이라고 하였다.

주밀(周密),²¹⁾ 심설파(沈雪波),²²⁾ 조천택(趙天澤),²³⁾ 사우지(謝佑之)²⁴⁾ 등은 송원간(宋元間)의

매(梅)를 그린 저명(著名)한 자가 된다.

여원(汝元)은 세상에서 전가(專家)라 일컬었고, 우지(佑之)는 다만 부색(傅色)이 짙었는데,

조창(趙昌)²⁵⁾을 배워서 그 묘경(妙境)에는 이르지 못하였다. 명대(明代)의 제공(諸公)은 더욱

많이 이를 잘하였는데, 그 파(派)는 나누지 않고 각각 하나의 장점을 전천(專擅)하였는데, 드

러내 보일 여가는 없었다.

당송(唐宋) 이래로 매(梅)를 그리는 파(派)가 넷이 있는데, 오직 구륵착색(鉤勒着色)하는

자가 가장 먼저이다. 그 법은 우석(于錫)에게서 비롯하였고, 등창우(滕昌祐)에 이르러서 더

욱 넓어졌고, 서희(徐熙)가 비로소 그 묘미를 극진히 하였다. 색깔을 써서 점염(點染)하는 것

이 몰골법(沒骨法)인데, 서숭사(徐崇嗣)에게서 비롯하여 이를 계승하는 자가 대대로 있었고,

진상(陳常)에 이르러서 또 그 법을 일변(一變)하였다.

먹을 점찍는 것은 최백(崔白)에게서 시작하였는데, 그 법을 석중인(釋仲仁), 미조(米晁) 등

제군에게 연교(演敎)하였더니, 서로 본받아 바람이 일어서 한때의 융성을 지극히 하였다. 동

그라미를 치고 화두(花頭)를 하얗게 하고 착색(着色)을 쓰지 않는 것은 양보지(揚補之)에게

서 시작되었는데, 왕원장(王元章), 오중규(吳仲圭) 등이 그 법을 추연(推演)하니, 참으로 일

세를 횡절(橫絶)하였다. 화매법(花梅法)을 상고해 보건대, 그 원류(源流)는 이것 밖에는 없

다.

21) 주밀(周密) : 자(字)는 공근(公謹)이고 호(號)는 초창(草窗)이니, 오흥(吳興)의 변산(弁山)에 우거하여 변양소옹(弁陽嘯翁)이라고 호(號)하였고, 또한 소재(蕭齋)라고도 하였다. 제남(濟南) 전당(錢塘)에 살았다. 보우(寶祐) 연간에 의오(義烏)의 영(令)이 되었다. 매죽난석(梅竹蘭石)을 다작(多作)하고 시(詩)는 지극히 전아(典雅)하여 의취가 있었는데, 화제는 자작시를 썼다. 제동야어(齊東野語) 등 많은 책을 저술하였다.

22) 심설파(沈雪波) : 원(元)의 가흥인(嘉興人)이니, 매죽(梅竹)을 즐겨 그렸다.

23) 조천택(趙天澤) : 자(字)는 감연(鑑淵)이니 원(元)의 촉인(蜀人)이다. 매죽(梅竹)을 잘 그렸다.

24) 사우지(謝佑之) : 원인(元人)이니 도하(都下)에 살았다.

25) 조창(趙昌) : 자(字)는 창지(昌之)니 송(宋)의 검남(劍南)인이다. 선화화보(宣和畵譜)에는 광한인(廣漢人)이라고 하였다. 생채(生采), 초충(草蟲), 절지(折枝)를 잘 그렸다. 만년(晩年)에 돈을 많이 내어서 자기의 구화(舊畵)를 사들여서 스스로 비장(秘藏)하려고 하였다. 성격이 강하여 권세 앞에서도 겸하(謙下)하지 않았다.

매화는 나무가 말쑥한 것은 야위고, 끝가지가 어린 것은 꽃은 주절주절 많이 붙어 있고, 끝가지가 나뉜 곳에는 꽃이 듬성듬성하다. 줄기 그림은 용(龍)같이 반곡(盤曲)하고 강철같이 군세야 한다.

끝가지를 그림에는 모름지기 긴 것은 화살 같고 짧은 것은 극(戟) 같아야 한다. 화폭(畫幅)의 머리 부분에 여백(餘白)이 남아있거든 나무의 정상까지 그리고, 화폭의 아래 부분이 협착(狹窄)하거든 밑둥까지 그리지 말 것이다. 만일 물가에 임하고 있으면서 물에 의지한 가지의 모양새는 괴이(怪異)하고 꽃이 성긴 매화를 그리려면, 봉오리가 반쯤 핀 꽃 그림을 요구하고, 만일 바람에 빗질하고 비에 씻기어 가지 모양새가 엉성하고 꽃이 무성한 것을 그리려면, 꽃이 난만(爛漫)하게 활짝 피어있는 것을 요구하고, 만일 연기와 안개는 서리고 가지는 어리며 꽃은 아름다운 것을 그리려면, 꽃이 반쯤 피어 가득한 것을 요구하고, 만일 바람이 불고 눈이 쌓이어서 가지가 수그러져 있는 것을 그리려면, 줄기는 늙고 꽃은 드문 것을 요구하고, 아침 해가 비취었는데, 높고 곧은 것을 그리려면, 꽃은 자질구레하고 향애(香靄)는 펴 있음을 요구한다.

매(梅) 그림을 배우는 자는 반드시 먼저 이런 일들을 살피어야 한다. 매(梅)에는 여러 화가들의 가지가지 화풍(畫風)이 있다. 혹은 성기고 아리따운 것이 있고, 혹은 번화하고 군센 것이 있고, 혹은 늙었으나 아름다운 것이 있고, 혹은 맑고 건장한 것이 있다. 어찌 이루 다 말할 수 있겠는가!

매(梅)에는 줄기가 있고 가지가 있으며 뿌리가 있고 마디가 있으며 가시가 있고 이끼가 있다. 혹은 집의 뜰이나 마당가에 심고, 혹은

산이나 암벽에서 자라기도 하며, 혹은 수변(水邊)에 있기도 하고, 혹은 울타리 밑에 있기도 하여, 사는 곳이 각기 다르다. 가지의 모양새도 또한 다르다. 또한 꽃에는 꽃잎이 다섯 개인 것도 있고, 네 개인 것도 있으며, 여섯 개인 것도 있지만, 대체로 말해서 다섯 잎인 것을 정상이라고 한다. 꽃잎이 네 개인 것과 여섯 개인 것을 극매(棘梅)라고 하는데, 이것은 조화(造化)가 혹은 과(過)하고 혹은 불급(不及)한 편기(偏氣)를 품수(稟受)한 것이다.

매(梅)의 줄기는 늙은 것도 있고 어린 것도 있으며, 굽은 것도 있고 곧은 것도 있으며, 성긴 것도 있고 무밀(茂密)한 것도 있으며, 형태가 가지런한 것도 있고 예스러우며 괴이한 것도 있다. 그 가지는 북두칠성의 자루 같은 것도 있고 두루미 무릎 모양 같은 것도 있으며, 사슴의 뿔 모양 같은 것도 있고, 궁초(弓梢) 같은 것도 있고 낚싯대 모양 같은 것도 있다. 그 형상은 큰 것도 있고, 등진 것도 있으며, 덮인 것도 있고 기운 것도 있으며, 바른 것도 있고 굽은 것도 있으며, 곧은 것도 있다.

그 꽃은 굵기가 산초(山椒) 만한 것도 있고 게눈만 한 것도 있으며, 반개(半開)한 것도 있고 만개(滿開)한 것도 있으며, 진 것도 있고 낙화(落花)도 있어서, 그 형상이 하나의 모양이 아니고 그 변화가 무궁하다.

일관(一管)의 필(筆)과 일촌(一寸)의 묵(墨)으로 그 정신을 묘사하려는 것인데, 그것은 실물을 잘 관찰하여 도리에 맞는 것을 스승으로 삼아서 배울 것이다. 평소에 필법(筆法)을 연습하고 흉중의 정신을 집중하여 꽃의 형태와 가지의 기괴굴강(奇怪倔强)한 모양을 생각할 것이다. 필묵(筆墨)을 쓰는 것은 신속하고 종횡무진 함이 마치 전광(顚狂)과 같고, 굽은 줄기를 그리는 것은 나는 새같이 하며, 꽃을 연거푸 그릴 적에는 품자(品字) 모형으로 배열한다. 가지는 늙은 가지와 어린 가지를 구분하여 그리고, 꽃은 음양을 생각하며, 꽃술은 상하(上下)를 정하고, 끝가지는 장단(長短)을 알맞게 해야 한다.

꽃에는 반드시 꽃자루를 붙이고, 꽃자루는 반드시 가지에 연철(連綴)한다. 가지는 반드시 마른 줄기에서 나오고, 마른 줄기에는 반드시 이끼가 낀 수피(樹皮)를 그리고, 이끼가 낀 수피(樹皮)는 반드시 묵은 마디에 그린다. 꽃자루는 길게, 꽃술은 짧게 그리며, 높은 가지에는 꽃은 작고 꽃받침은 군세게 그리며, 뾰족한 곳에는 용잡(冗雜)하지 않게 한다. 구분(九分) 정도의 진한 먹으로 가지를 그리고, 십두 개의 가지는 같은 길이로 하지 않고, 세 송이의 꽃은 솥발처럼 삼방(三方)으로 그린다.

분(十分) 정도의 진한 먹으로 꼭지를 그린다. 가지가 마른 데는 한산한 기분이 있게 하고, 가지가 굽은 데는 안정된 기분이 있게 한다.

이렇게 하여 비로소 구슬을 자르고 옥을 새긴 듯한 꽃의 자태가 나타나고 용이 서리고 봉(鳳)이 춤추는 듯한 줄기의 묘취(妙趣)가 나타난다. 이렇게 되면 내 마음속이 고산(孤山)이고 유령(庾嶺)[26]이다. 규룡(虬龍)같은 가지 모양과 청구(淸癯)한 풍자(風姿)는 다 나의 필묵 가운데서 나오는 것이다. 그 형상이 아무리 다양하더라도 걱정할 것은 없고, 그 변화가 아무리 무궁하더라도 두려워할 것은 없다.

화광장로(華光長老) 화매지남(畵梅指南)

모름지기 화악(花萼)을 그리는 데는 "丁"(花柄)과 "點"(花蕊)을 해서(楷書)와 같이 분명히 그린다. "丁"이 길면 "點"은 짧고, "수술"이 강하면 꽃받침은 뾰족하게 한다. "丁"이 정위치에 있으면 꽃도 정위치가 되고, "丁"이 쏠려 있으면 꽃도 한쪽으로 쏠리게 된다. 가지는 대조적으로 나오게 하면 안 되고, 꽃은 나란히 해서는 안 된다. 꽃은 많아도 번잡하지 않아야 하며, 적어도 비어 있는 것 같이 해서는 안 된다. 가지가 시들어 있으면 마음은 친밀하게 하고, 가지가 굽어 있으면 마음은 늠름해야 한다. 꽃은 서로 모여 있고, 가지는 서로 의지한다. 기분은 천천히, 손은 재빠르게, 먹은 담(淡)하게, 붓은 말라있는 것이 좋다. 꽃은 둥근 기미가 있고, 행화(杏花)와는 같지 않으며, 가지는 야위어 있으나 버들과는 다르다. 대나무와 같이 맑고 소나무와 같이 충실하면 여기에서 매(梅)가 완성된다.

26) 유령(庾嶺) : 중국 강서성(江西省)의 산 이름. 매화의 명소라는 곳.

화매(畫梅)의 형상(形狀)

꽃을 겹치게 그릴 때는 품(品)자와 비슷하게 하고, 가지가 교차하는 것은 "乂"자처럼 하고, 나무가 교차(交叉)하는 것은 "枒"자같이 하며, 나무 끝이 겹치게 할 때는 "爻"자처럼 한다. (이것을 매〈梅〉의 사자〈四字〉라 한다.)

꽃이 많은 가지가 겹치게 되면, 꽃은 번잡하지 않다. 가지 가운데 잘고 어린 가지가 있으면, 가지는 괴기(怪奇)하게 되지 않는다. 가지가 늘어서 꽃이 크면 기분은 왕성하게 된다. 가지가 어리고 꽃이 작으면 기분은 외로운 모양이 된다.

매(梅)의 품격에는 고하(高下), 존비(尊卑)의 구별이 있고, 대소(大小), 귀천(貴賤)의 차이가 있으며, 소밀(疏密), 경중(輕重)의 형상(形象)이 있고, 한활(閒濶), 동정(動靜)의 작용이 있다.

가지는 병행(竝行)해서 뻗어가는 경우가 없고, 꽃은 나란히 피는 경우가 없다. 꽃봉오리는 나란히 그리면 안 되고, 나무는 옆에 있는 나무와 나란히 있으면 안 된다.

가지에는 문무(文武)와 강유(剛柔)의 균형이 있으며, 꽃에는 대소(大小), 군신(君臣)의 관계가 있고, 가지에는 부자(父子), 장단(長短)의 차(差)가 있으며, 꽃술에는 자웅(雌雄), 음양의 상응이 있다. 그 취향은 단일한 것이 아니고, 각각 유추(類推)해서 알아야 한다.

화매(畫梅)와 취상(取象)

매(梅)에 상(象)이 있는 것은, 음양(陰陽)의 이기(二氣)가 작용하고 있기 때문이다. 꽃은 양(陽)에 속하기 때문에 천(天)을 상징하고, 목(木)은 음에 속하기 때문에 땅을 상징한다. 그런데 그 원인은 음양(陰陽)이 각각 오조(五組, 합계 십〈十〉)가 있으며, 기수(奇數)와 우수(偶數)로 구분되어 변화가 생긴다.

체(蒂)는 꽃이 그곳에서 나오는 곳이며, 상(象)은 태극(太極)이기 때문에 일개의 "정(丁)"(花柄)이 있다. 방(房)은 꽃이 그곳에서 나타나

는 곳이며, 삼재(三才, 天, 地, 人)로서 나타난다. 따라서 삼점(三點)이 있다. 악(蕚)은 꽃이 생겨나는 곳이기 때문에, 오행(五行)으로 나타

난다. 따라서 오엽(五葉)이 있다.

꽃술은 꽃이 그곳에서 나오는 곳이기 때문에 칠정(七政)으로 나타난다. 시들어버리는 것은 꽃이 끝나는 곳

이기 때문에 극수(極數, 九)로 나타난다. 따라서 구변(九變)이 있다. 이상은 꽃의 성장과정이기 때문에 모두가 양(陽)이고 기수(奇數)이

다. 뿌리는 매(梅)가 그곳에서 성장하는 곳이며, 이의(二儀)로서 나타난다. 따라서 이체(二體)가 있다.

목(木, 幹)은 매(梅)가 그곳에서 뻗어나가는 곳이기 때문에 사시(四時)로서 나타난다. 따라서 사향(四向)이 있다. 가지는 매(梅)가 그곳

에서 성장하는 곳이기 때문에 육효(六爻)로 나타난다. 따라서 육성(六成)이 있다. 나무 끝은 그곳에서 준비하기 때문에 팔괘(八卦)로 나

타난다. 따라서 팔결(八結)이 있다. 이상은 나무가 자라는 과정이기 때문에 모두가 음(陰)이며, 수(數)는 모두가 우수(偶數)이다.

그뿐 아니라, 꽃이 정면으로 피는 것은 그 모양이 원(圓)이며, 따라서 "천원(天圓)"의 상(象)이다. 꽃이 배면(背面)으로 피는 것은 그 모

양이 방형(方形)이며, 따라서 "지방(地方)"의 상이다. 가지가 하향(下向)으로 있는 것은 그 모양이 엎드려 있게 되고, 하늘이 물체를 덮고

있는 상(象)이다. 가지가 위를 향하고 있는 것은, 그 모양이 올라다보고 있으며, 땅이 물체를 올려놓은 상(象)이다.

꽃술도 또한 매한가지이다. 만개(滿開)된 꽃에는 "노양(老陽)"의 상(象)이 있으며, 그 꽃술은 일곱 개다. 시들은 꽃에는 "노음(老陰)"의

상(象)이 있으며, 그 꽃술은 여섯 개다. 반개(半開)한 꽃은 "소양(少陽)"의 상(象)이며, 꽃술은 세 개이며, 반쯤 시들은 꽃은 "소음(少陰)"

이며, 꽃술의 수는 네 개다.

봉우리는 천지가 분화(分化)되지 않은 상(象)이기 때문에, 꽃 자체나 꽃술의 수 등은 아직도 분명하지 않으나, 그 이치는 나와 있다. 따

라서 일정(一丁)과 이체(二體)는 있으되, 삼점(三點)은 아직 가(加)하지 않는다. 이것은 천지가 아직 구분되지 않고, 인극(人極)이 아직도

확립(確立)되지 않았기 때문이다.

화악(花蕚)은 천지가 처음으로 정(定)해진 상(象)이며, 음양(陰陽)이 구분되고, 성쇠(盛衰)가 서로 엇갈리고, 수많은 상(象)이 포함되고,

모든 것이 모두 그곳에서 출발하고 있다. 따라서 팔결(八結)과 육변(六變)과 나아가서는 십종(十種)이 있다. 이와같이 해서 상(象)을 취하는 것은, 자연이 그렇게 시키는 것 외에는 아무 것도 없다.

一丁(花柄, 一本)

이것을 그리는 데는 정향(丁香) 모양에 가지를 붙이는데 있어서, 일본(一本)은 좌로, 일본(一本)은 우로 나오게 하되, 두 개가 나란히 되지 않도록 한다.

정(丁)의 점(點)은 분명하고 힘이 있으며, 한쪽으로 몰리는 일이 없도록 해야 한다.

二體(根, 二本)

이것은 매근(梅根)을 말하는 것이다. 이것을 그리는 데는, 뿌리는 단독으로는 생기지 않기 때문에 좌우로 나누어서 이본(二本)으로 한다. 하나는 크게 하고 다른 하나는 작게 해서, 음양(陰陽)으로 구별한다. 하나는 좌로, 또 하나는 우로 하면서, 그것으로 향배(向背)를 분명히 한다. 음근(陰根)은 양근(陽根)보다 커서는 안 되고, 소근(小根)은 대근(大根)보다 굵으면 안 된다. 그렇게 하면 체득(體得)할 수 있다.

16

이것을 그리는 데는, "丁"자처럼 하되, 위는 넓고 아래는 좁게 한다. [삼점(三點) 중에서] 끝의 이점(二點)은 정(丁, 花柄)에 연결되어서, 양쪽이 뿔과 같이 되고, 중간의 일점(一點)은 중앙에 높이 서 있다.

체(蒂)와 꽃받침은 접속되어 있어야 하며, 단절(斷絕)했다가 접속(接續)해서는 안 된다.

줄기를 그리는 방법은, 위에서 아래로 향하는 것, 아래서 위로 향하는 것, 우(右)에서 좌(左)로 향하는 것, 좌(左)에서 우(右)로 향하는 것이 있는데, 각각의 방향에 따른 자세를 취하지 않으면 안 된다.

화판(花瓣)을 그리는 방법은, 뾰족하지 않고 둥글지 않고, 필(筆)에 따라서 조금씩 변화한다. 꽃이 칠분(七分)정도 피어 있으면, 오판(五瓣) 전부를 나타내고, 반개(半開)인 경우에는 반 정도로 한다. 정면으로 피어 있으면, 전형(全形)을 나타낸다. 그 구별을 분명히 해야 한다.

六成(枝, 六種)

이 화법(畵法)은 언지(偃枝, 하향한 가지)와 앙지(仰枝, 상향한 가지)와 종지(從枝, 서 있는 가지)와 분지(分枝)와 절지(折枝)의 육종(六種)을 말한다. 모름지기 가지를 그리는 데는, 원근(遠近), 전후(前後), 상하(上下)를 혼합해서 그려야 하고, 그리하면 생기가 넘치게 될 것이다.

七鬚(수술, 七本)

수술의 화법(畵法)은 힘 있게 그려야 한다. 중앙의 자예(雌蕊)는 경(莖)이 길고, 영(英, 花盆)이 없다. 주위의 육지(六枝, 雄蕊)는 경(莖)이 짧고 흩어져 있다. 긴 자예(雌蕊)는 열매를 맺는 수술이기 때문에 영점(英點)을 그려 붙이지 않는다. 이것을 씹어 보면 산미(酸味)가 있다. 짧은 자예(雌蕊)는 종자(從者)의 수술이기 때문에 영점(英點)을 그린다. 이것을 씹으면 쓴맛이 있다.

八結(梢의 結構, 八種)

초(梢)에는 장초(長梢)와 단초(端梢), 젊은 초(梢)와 겹쳐 있는 초(梢), 교차(交叉)하는 초(梢)와 고립된 초(梢), 갈라진 초(梢)와 괴기(怪奇)한 초(梢)가 있으니, 모두 그 형세를 그리고, 가지의 성격에 따라서 결구(結構)한다. 만일에 임의(任意)로 그린다면 체격(體格)이 없어질 것이다.

九變(꽃의 변화, 十種)

이 화법은 하나의 丁에서 봉우리가 나오고, 봉우리에서 꽃받침이 나타나고, 꽃받침에서 점개(漸開, 봉우리가 조금씩 벌어진다.)로, 점개(漸開)에서 반개(半開)로, 반개(半開)에서 전개(全開)로, 전개(全開)에서 난만(爛漫)으로, 난만(爛漫)에서 반사(半謝, 시들기 시작)로, 사(謝)에서 초산(草酸, 열매가 된다.)으로 변화하는 과정을 말한다.

十種(梅樹, 十種)

매(梅)에는 고매(枯梅)와 신매(新梅), 무성한 매(梅)와 산매(山梅), 관(官, 北)의 매(梅)와 강(江, 南)의 매(梅), 정원(庭園)의 매(梅)와 분재(盆栽)의 매(梅)가 있다. 각 나무가 동일하지 않으니, 구별해서 그린다.

화매(畵梅) 비결(秘訣)의 노래〈사언시(四言詩)〉

화매(畵梅)의 비결은 우선 필의 필의(筆意)를 세우고, 기필(起筆)하는 속도는 광전(狂顚)처럼 한다. 손은 전광(電光)이 나는 듯하고, 절대로 정지하거나 느려서는 안 된다.

19

가지는 비틀려 넓어지고, 혹은 곧게 하고 혹은 굽게 한다.

먹을 칠할 때는 농(濃)하게도 하고 담(淡)하게도 한다.

재차 칠하는 것은 용납하지 않는다.

뿌리는 겹쳐도 부러짐이 없어야 하고, 꽃가지는 번잡하지 말아야 한다.

새로운 가지는 버들처럼 유(柔)해야 하고, 오래된 가지는 채찍과 같다.

굽은 가지는 녹각(鹿角)같이 하고, 곧은 것은 거문고 줄같이 곧게 한다.

위를 향한 것은 궁체(弓體)를 이루고, 하향(下向)한 것은 조간(釣竿)이라 부른다.

기운만 있는 가지에는 꽃받침이 없고 줄기는 곧바로 하늘을 찌른다.

고목에는 의당 돌기의 눈이 생기고 돕는 가지는 뚫리지 말아야 한다.

가지는 십자(十字)로 교차하지 않으며 꽃은 모두 겹치지 말아야 한다.

좌측 가지는 그리기 쉽고 우측으로 뻗는 것은 그리기 어렵다.

운필의 요체는 모름지기 소지(小指)를 힘입어서 진(陣)을 보내고 반(班)을 당긴다.

가지가 머무르면 빈 눈이 생기는데, 꽃이 그 사이에 나타나야 한다.

그 반만 첨가하여 꽃을 그리면 화신(花神)이 완전해지고 어린 가지에는 꽃을 하나만 그린다.

어린가지에는 꽃을 적게 그린다.

너무 어리지도 않고 늙지도 않아야 화의(畵意)가 지속된다.

늙은 가지와 어린 가지는 법을 의지하고 신구(新舊)의 나이를 구별해서 그린다.

학슬(鶴膝)은 굽혀서 걸고 용의 비늘은 노숙하게 빛난다.

가지는 의당 몸을 포함하고 끝가지는 모두 온전하게 그린다.

꽃받침에는 삼점(三點)이 있어서 응당 체(蒂)로 더불어 연한다.

정상적인 꽃에는 오점(五點)이 있으며 배향(背向)의 꽃은 원형이다.

고목에도 거듭된 눈은 없으며 굽은 것은 너무 원이 되게 해서는 안 된다.

꽃은 팔면(八面)이 있고 바른 것도 있고 기운 것도 있다.

위로 향한 꽃과 엎어진 꽃은 만개(滿開)를 사양하고

웃음을 머금은 것도 있고 장차 떨어지려는 꽃도 있다.

옆으로 기운 모든 꽃에, 풍매(風梅)는 아래로 떨어진다.

번잡한 곳에서 잡스러움이 없어야 하고 성긴 가지는 한가하지 말아야 한다.

꽃에는 특이한 것도 있으니, 그윽한 향기에 고운 얼굴이다.

두 송이의 꽃은 홀로 있음을 걱정하니, 높은 위에 있어야 편안하다.

초편(梢鞭)은 가시가 찌르듯이 하니 배나무 끝과 같다.

꽃 가운데의 전안(錢眼)은 꽃을 그리는 발단이다.

꽃술 일곱이 나란히 있으니, 군세기가 범의 수염과 같다.

가운데의 것은 길고 가의 것은 짧으며, 부서진 점을 붙인다.

봉우리는 초주(椒珠)나 게의 눈과 같으니, 빛을 받으면 꽃은 곱다.

붓질은 경중(輕重)으로 나뉘니, 붓을 쓰는 것은 여러 가지이다.

꼭지와 받침은 짙은 먹으로 하고, 이끼는 짙은 연기를 좋아한다.

어린가지와 나무 끝은 담묵으로 하고, 묵은 가지는 가볍게 민다.

마른 나무의 둥치는 반은 검게, 반은 마르게 그린다.

가시로는 빈 정원을 메우고, 갑린(甲鱗)은 마디를 향하여 편다.

그루터기는 많은 이름이 있으니, 꽃의 품종도 또한 그렇다.

줄기는 女字를 잃지 않아야 하고 만곡절선(彎曲折旋)한다.

이러한 방법을 쫓으면 응당 기관(奇觀)함을 그린다.

진의(眞意)를 만들려고 해서는 안 되고, 단지 전하고 엄함이 있어야 한다.

이를 표본으로 삼아 가볍게 전하지 말지니라.

매(梅)의 지간(枝幹)을 그리는 비결

먼저 매(梅)의 줄기를 여자(女字)로 나누고

큰 가지와 작은 마디는 공(空)을 초래하는데

각양의 꽃으로 빈 곳을 메운다.

담묵(淡墨)으로 줄기를 그리고 초묵(焦墨)으로 끝가지를 그린다.

줄기가 적으면 화두(花頭)에서 가지를 만들어내고

꽃이 없는 가지 위에는 다시 더하여 그린다.

기운이 있는 가지는 곧게 뻗어서 하늘을 뚫고

절대로 꽃을 더하지 말아야 의미가 풍부해진다.

화매(畵梅)의 네 가지 귀한 비결

드문 것이 귀한 것이고 번화한 것은 귀하지 않다.

마른 것이 귀하고 살진 것은 귀하지 않다.

늙은 것이 귀한 것이고, 어린 것은 귀하지 않다.

머금은 꽃이 귀한 것이고 활짝 핀 꽃은 귀하지 않다.

화매(畵梅)에 금기(禁忌)하는 비결

매화를 그리는데 다섯 가지의 중요한 것이 있으니

줄기를 그리는 것이 우선이고

첫째는 체(體)를 예스럽게 그리고

다년간 살아서 굴곡이 져야 한다.

두 번째 요체(要體)는 줄기가 괴이해야 하고

추세(醜細)함으로 구불구불해야 한다.

세 번째 요체(要體)는 가지는 맑아야 하고

연면(連綿)하는 것을 가장 경계해야 한다.

네 번째 요체(要體)는 나무 끝은 강건해야 하고

주경(遒勁)한 것을 귀하게 여긴다.

다섯 번째 요체(要體)는 꽃이 괴이해야 하고

반드시 아름다움을 수반해야 한다.

매화를 그리는데 꺼리는 것이 있으니

기필(起筆)할 때는, 붓을 엎지를 말아야 하니

이는 선배들의 정론(定論)이다.

꽃을 그리는데 밀착시키지 않음을 꺼린다.

묵은 가지에 눈이 없는 것을 꺼린다.

교차한 가지는 잠김이 없는 것을 꺼린다.

어린 가지에는 가시가 많은 것을 꺼린다.

가지는 적은데 꽃이 많은 것을 꺼린다.

가지에 녹각(鹿角)이 없는 것을 꺼린다.

몸체에 체단(體端)이 없는 것을 꺼린다.

굽고 서리면서 무정한 것을 꺼린다.

화지(花枝)가 번잡한 것을 꺼린다.

어린 가지에 이끼가 있는 것을 꺼린다.

가지의 끝도 매한가지이다.

노목(老木)에 예스러움이 없는 것을 꺼린다.

어린 가지가 곱게 보이지 않은 것을 꺼린다.

외부가 분명하지 않고 내부가 드러나지 않는 것을 꺼린다.

붓이 정지하여 죽절(竹節)과 같은 것을 꺼린다.

보조하는 가지가 위를 뚫는 것을 꺼린다.

기운이 있는 가지에 꽃이 핀 것을 꺼린다.

게눈이 거듭 연결된 것을 꺼린다.

마른 가지가 중첩되고 눈이 가벼운 것을 꺼린다.

몸에 여자(女字)가 없는 것을 꺼린다.

가지와 끝이 산란한 것을 꺼린다.

체(體)에 굽음이 포함되지 않은 것을 꺼린다.

바람에 꽃이 떨어지지 않는 것을 꺼린다.

모인 꽃이 주먹과 같은 것을 꺼린다.

꽃의 이름이 갖추어지지 않은 것을 꺼린다.

어지러움은 드믄데 고르게 메운 것을 꺼린다.

이러한 것은 병이 되어 범한 것이니

모두 볼 것이 없다.

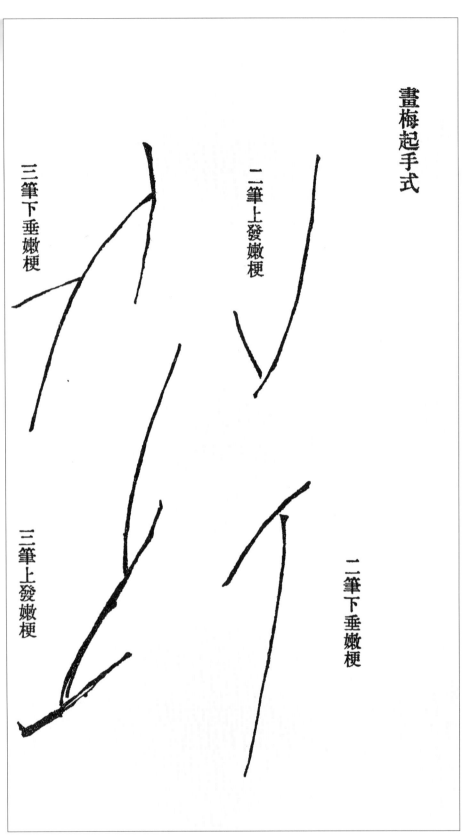

화매기수식(畫梅起手式): 매화를 그리는데, 그리기 시작하는 법.

이필상발눈경(二筆上發嫩梗): 이필(二筆)이 위로 향하여 뻗은 어린 가지.

이필하수눈경(二筆下垂嫩梗): 이필(二筆)이 아래로 향하여 드리워져 있는 어린 가지.

삼필하수눈경(三筆下垂嫩梗): 삼필(三筆)이 아래로 향하여 드리워져 있는 어린 가지.

삼필상발눈경(三筆上發嫩梗): 삼필(三筆)이 위로 향하여 뻗은 어린 가지.

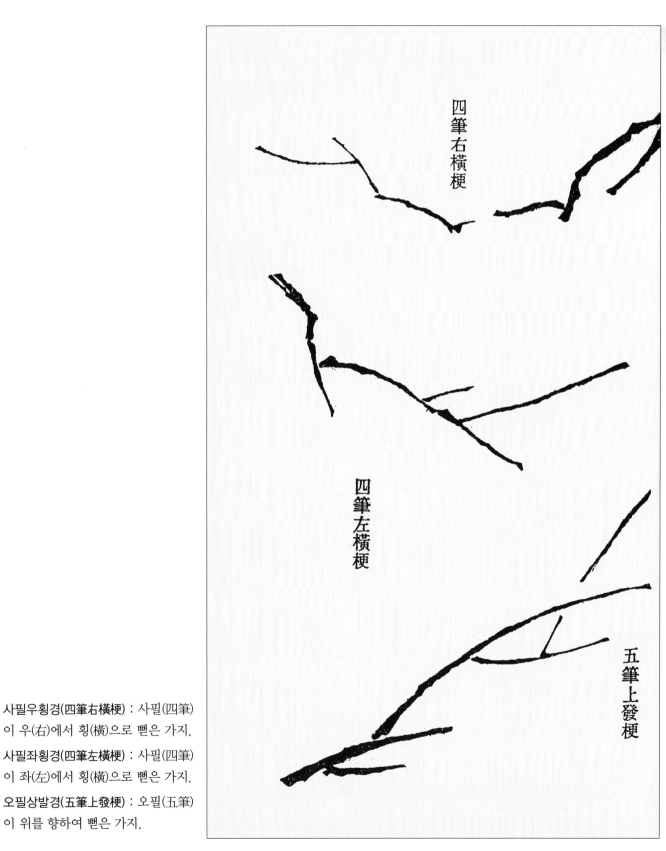

四筆右橫梗

四筆左橫梗

五筆上發梗

사필우횡경(四筆右橫梗) : 사필(四筆)
이 우(右)에서 횡(橫)으로 뻗은 가지.

사필좌횡경(四筆左橫梗) : 사필(四筆)
이 좌(左)에서 횡(橫)으로 뻗은 가지.

오필상발경(五筆上發梗) : 오필(五筆)
이 위를 향하여 뻗은 가지.

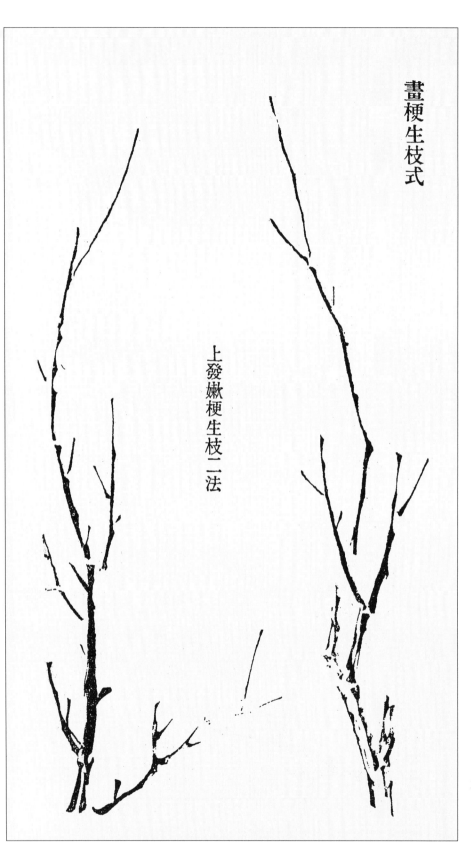

畫梗生枝式

上發嫩梗生枝二法

화경생지식(畫梗生枝式) : 가지와 소지(小枝)를 그리는 방법이다.

상발눈경생지이법(上發嫩梗生枝二法) : 위를 향한 작은 가지에서 어린 가지가 나온 것을 그리는 두 가지의 방법이다.

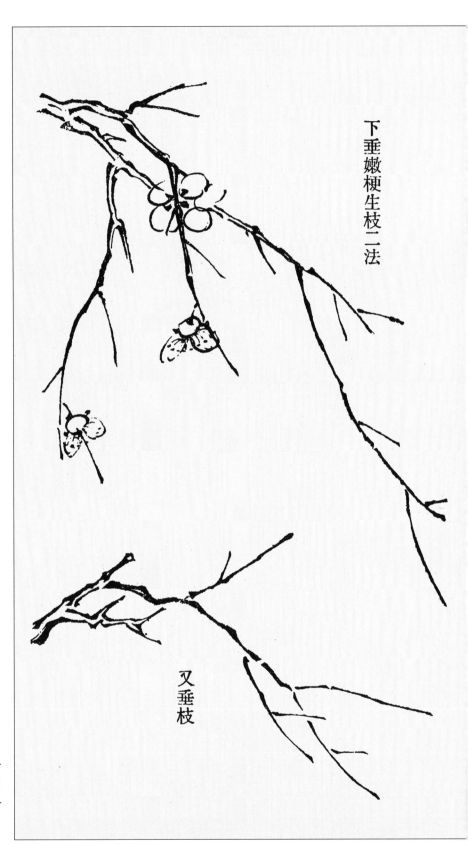

下垂嫩梗生枝二法

叉垂枝

하수눈경생지이법(下垂嫩梗生枝二
法) : 아래로 향한 작은 가지에서 어
린 가지가 나온 것을 그리는 두 가
지의 방법이다.

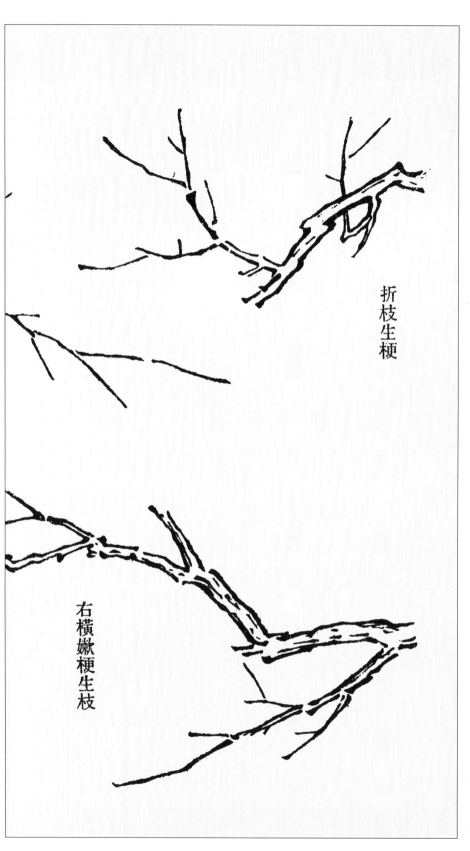

折枝生梗

右橫嫩梗生枝

절지생경(折枝生梗) : 꺾어진 가지에
서 작은 가지가 나온다.

우횡눈경생지(右橫嫩梗生枝) : 우(右)
에서 횡으로 뻗은 작은 가지와 어린
가지이다.

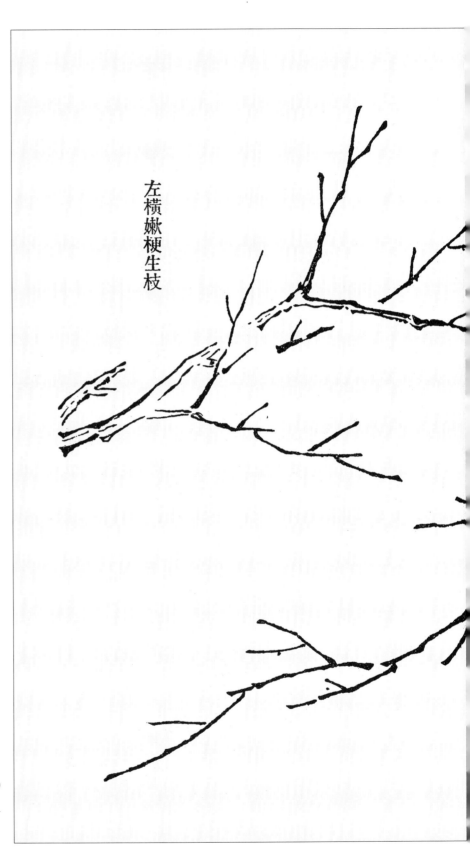

左橫嫩梗生枝

좌횡눈경생지(左橫嫩梗生枝) : 좌(左)
에서 횡으로 뻗은 작은 가지와 어린
가지이다.

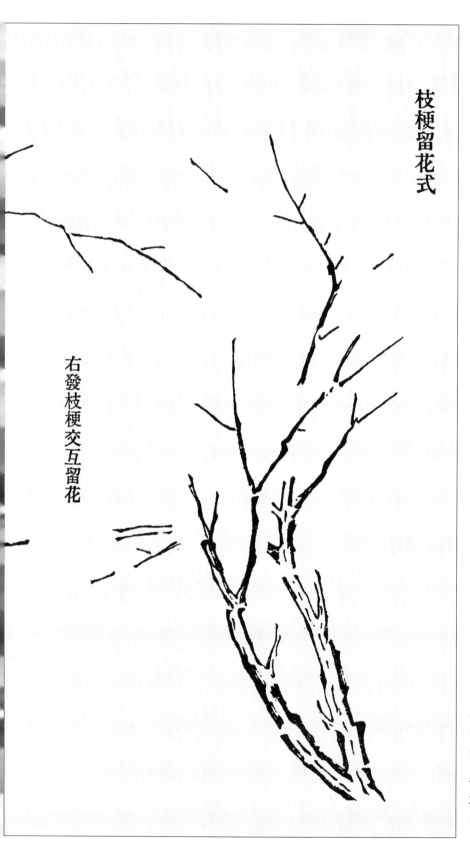

枝梗留花式

右發枝梗交互留花

지경유화식(枝梗留花式) : 가지 사이에 꽃을 그리어 넣을 공간을 만든다.

우발지경교호유화(右發枝梗交互留花) : 우측에서 나와 있는 가지, 꽃은 엇갈리게 넣는다.

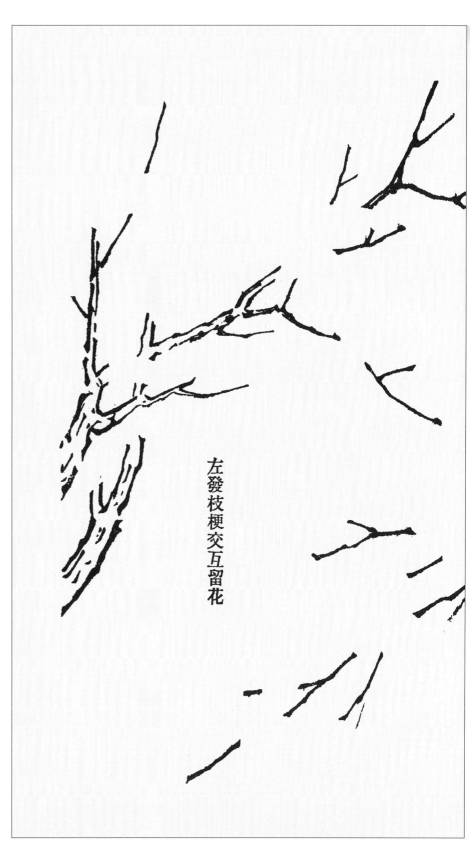

左發枝梗交互留花

좌발지경교호유화(左發枝梗交互留
花) : 좌측에서 나와 있는 가지, 꽃은
엇갈리게 넣는다.

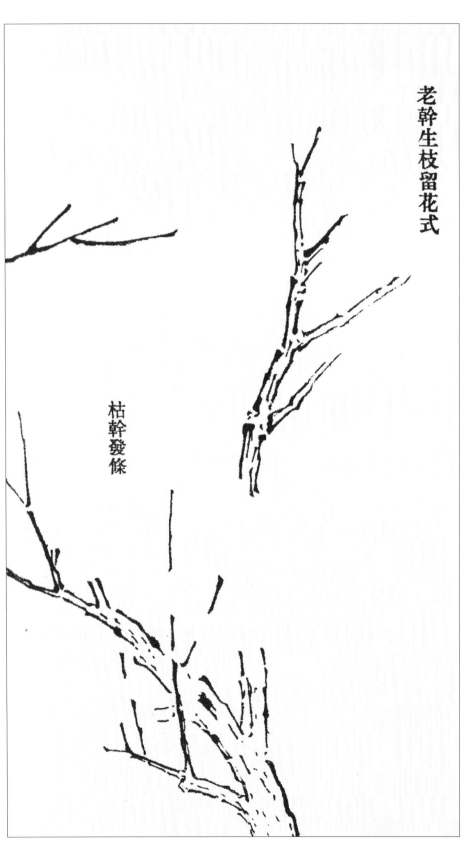

老幹生枝留花式

枯幹發條

노간생지유화식(老幹生枝留花式) : 노목(老木)의 가지에 꽃을 그려 넣는 공간을 만든다.

고간발조(枯幹發條) : 고목(枯木)에서 가지가 나온다.

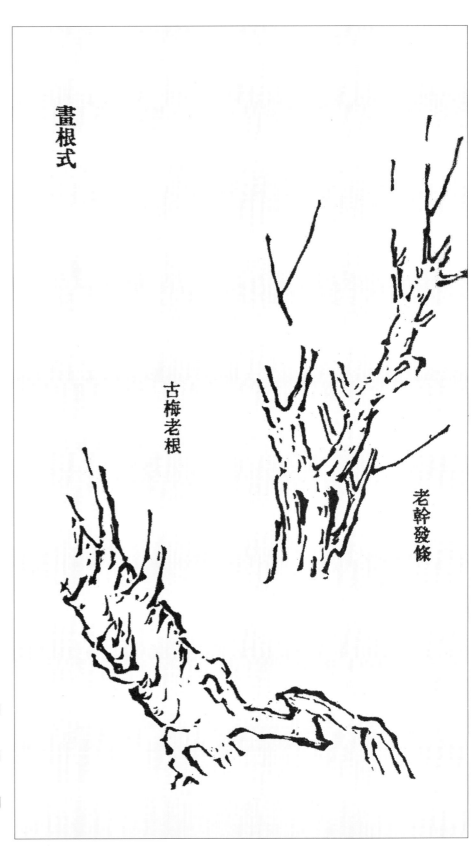

畫根式

古梅老根

老幹發條

화근식(畵根式) : 뿌리 부위를 그리
는 법이다.

노간발조(老幹發條) : 노목(老木)에서
세지(細枝)가 나온다.

고매노근(古梅老根) : 고매(古梅)의
뿌리 부위이다.

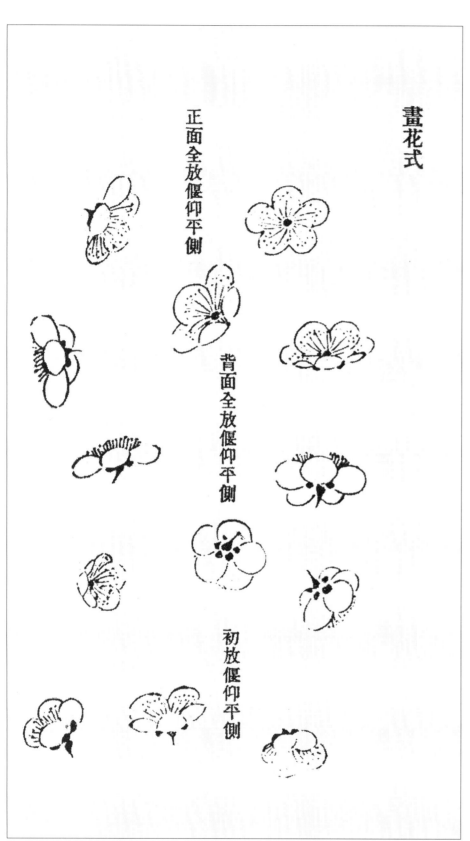

畫花式

正面全放偃仰平側

背面全放偃仰平側

初放偃仰平側

화화식(畫花式) : 꽃을 그리는 방법

정면전방언앙평측(正面全放偃仰平側) : 만개(滿開)한 꽃의 정면(正面) 하향과 상향, 사향(斜向)과 측면(側面).

배면전방언앙평측(背面全放偃仰平側) : 만개(滿開)한 꽃의 배면(背面) 하향과 상향, 사향(斜向)과 측면(側面).

초방언앙평측(初放偃仰平側) : 피기 시작하는 꽃의 하향과 상향, 사향(斜向)과 측면(側面).

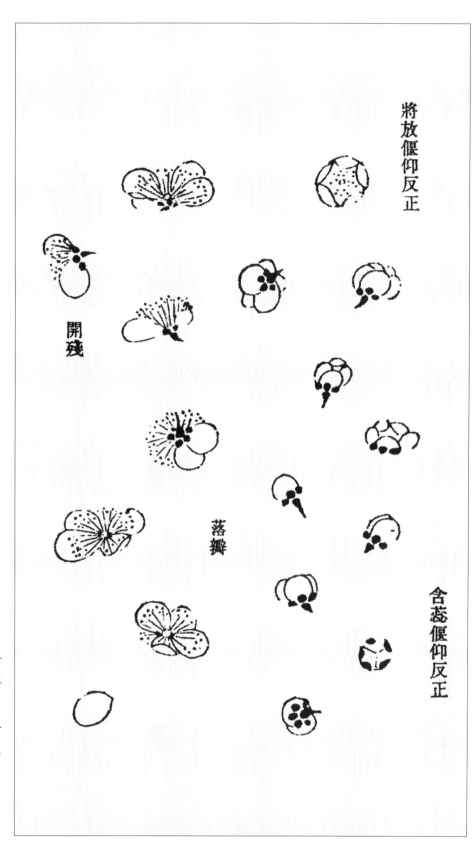

將放偃仰反正

開殘

落瓣

含蕊偃仰反正

장방언앙반정(將放偃仰反正) : 한참
피고 있는 꽃, 하향과 상향, 사향(斜
向)과 측면(側面).

함예언앙반정(含蘂偃仰反正) : 꽃봉
오리가 하향과 상향, 반면(反面)인
것과 정면(正面)인 것이다.

개잔(開殘) : 지기 시작한 꽃이다.

낙판(落瓣) : 떨어진 꽃이다.

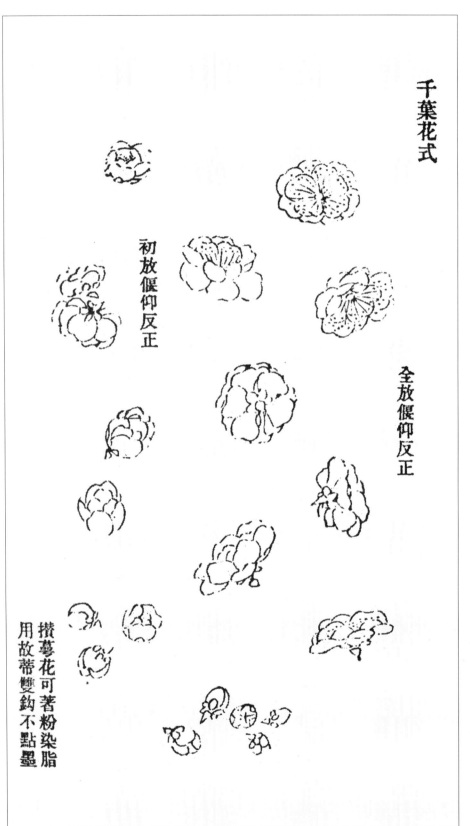

千葉花式

初放偃仰反正

全放偃仰反正

攢萼花可著粉染脂
用故蒂雙鈎不點墨

천엽화식(千葉花式) : 복엽(複葉)으로
핀 꽃을 그리는 법이다.

전방언앙반정(全放偃仰反正) : 만개
(滿開)한 꽃의 하향과 상향, 반향(反
向)과 정향(正向)이다.

초방언앙반정(初放偃仰反正) : 피기
시작한 꽃의 하향과 상향, 반향(反
向)과 정향(正向)이다.

찬악화가착분염지용(攢萼花可着粉染
脂用) 고체쌍구불점묵(故蒂雙鈎不點
墨) : 복엽(複葉)으로 피는 꽃은 홍백
(紅白)으로 칠하기 때문에 체(蒂)는
쌍구(雙鉤, 이중으로 그리기)로 하
고, 묵(墨)은 칠하지 않는다.

점묵화(點墨花) 역가점지(亦可點脂)
작무골화(作無骨花) : 점묵[點墨, 묵
(墨)으로 묘사(描寫)]의 꽃, 홍(紅)으
로 점(點)하고 무골화(無骨花)를 만
든다.

화심(畫心) : 화예(花蕊)를 그린다.

구수(鉤鬚) : 선(線)으로 그린 꽃술.

점정면예(點正面蘂) : 정면에서 그린
꽃술.

점측면예(點側面蘂) : 측면에서 본 꽃
술.

화수예체식(花鬚蘂蒂式) : 웅예(雄
蘂), 자예(雌蘂)와 체(蒂)를 그리는
방법.

구체반정측(鉤蒂反正側) : 선묘(線描)
에 의한 반면(反面), 정면(正面), 측
면(側面).

점체반정측(點蒂反正側) : 묵묘(墨描)
에 의한 반면(反面), 정면(正面), 측
면(側面).

花鬚蘂蒂式

點墨花亦可點脂作無骨花

鈎蒂反正側

畫心

點正面蘂

點蒂反正側

鈎鬚

點側面蘂

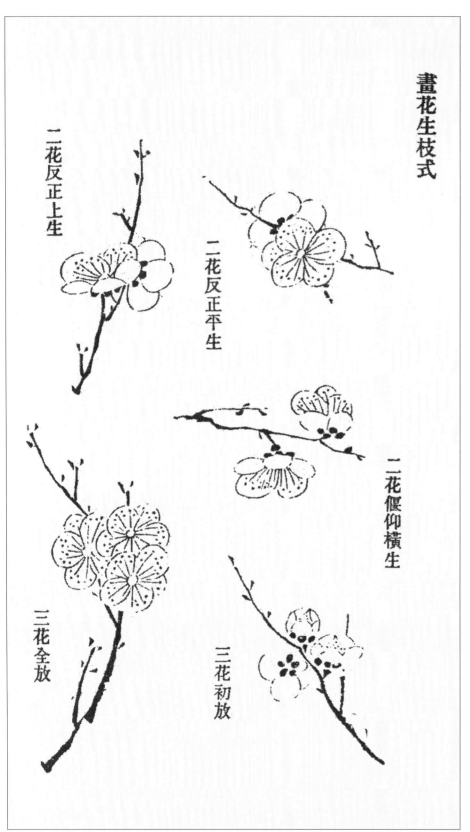

畫花生枝式

二花反正上生

二花反正平生

二花偃仰橫生

三花全放

三花初放

화화생지식(畫花生枝式) : 가지에 피어있는 꽃을 그리는 법.

이화반정평생(二花反正平生) : 경사(傾斜)로 뻗어 있는 가지에 피어 있는 두 송이의 꽃. 반향(反向)과 정향(正向).

이화반정상생(二花反正上生) : 상향의 가지에 피어 있는 두 송이의 꽃. 반향(反向)과 정향(正向).

이화언앙횡생(二花偃仰橫生) : 옆으로 향한 가지에 피어 있는 두 송이의 꽃. 하향(下向)과 상향(上向).

삼화초방(三花初放) : 피기 시작한 세 송이의 꽃.

삼화전방(三花全放) : 만개(滿開)한 꽃 세 송이.

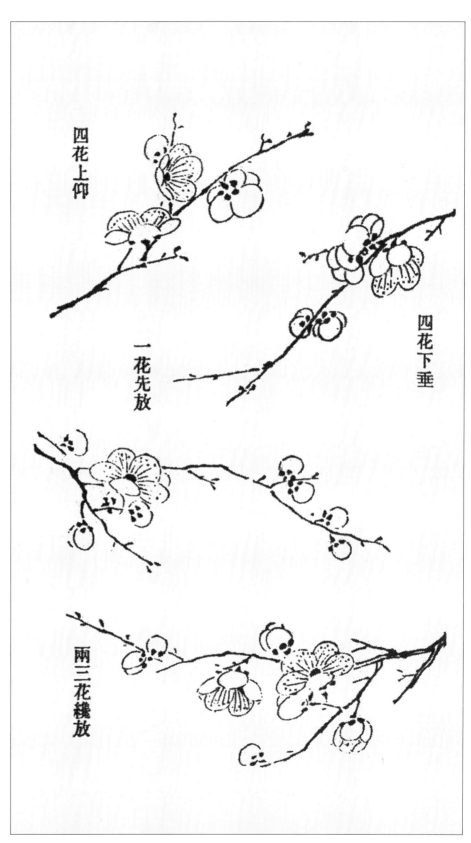

四花上仰

四花下垂

一花先放

兩三花纔放

사화하수(四花下垂) : 하향하여 드리
워져 있는 네 송이의 꽃.

사화상앙(四花上仰) : 상향하여 핀 네
송이의 꽃.

일화선방(一花先放) : 한 송이가 먼저
핌.

양삼화재방(兩三花纔放) : 두세 송이
의 꽃이 겨우 핌.

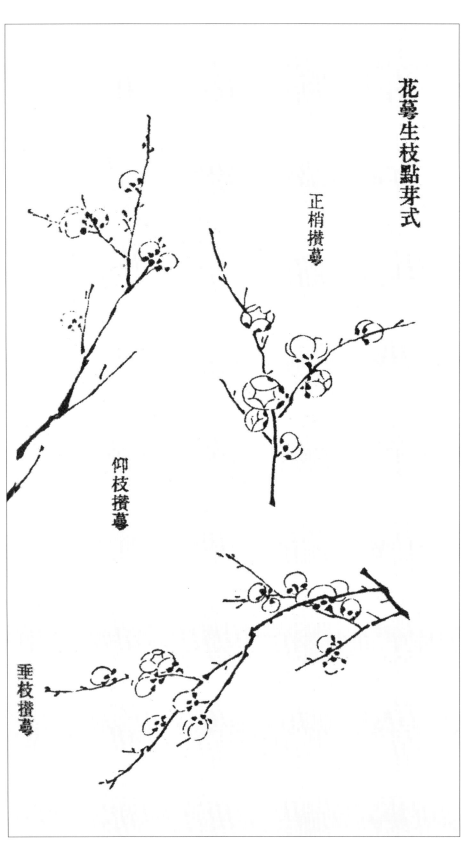

花蕚生枝點芽式

正梢攢蕚

仰枝攢蕚

垂枝攢蕚

화악생지점아식(花蕚生枝點芽式) : 꽃과 가지와 눈을 그리는 법.

정초찬악(正梢攢蕚) : 정면으로 끝에 모인 꽃.

앙지찬악(仰枝攢蕚) : 아래로 향하여 드리운 가지에 모인 꽃.

수지찬악(垂枝攢蕚) : 늘어진 가지에 모인 꽃.

全幹生枝添花式

生枝交互順逆穿插取勢
添花偃仰反正映帶有情

전간생지첨화식(全幹生枝添花式) : 전체의 줄기와 가지에 꽃을 그려 넣는 법.

생지교호순역천삽취세(生枝交互順逆穿插取勢) : 가지를 나게 하는 데는 엇갈리게 좌우를 향하고 교차해서 형세를 취한다.

첨화언앙반정영대유정(添花偃仰反正暎帶有情) : 꽃을 붙이는 데는 하향(下向), 상향(上向), 반향(反向), 정향(正向)이 서로 유정(有情)하게 한다.

해석

가지를 그리는 데는 좌우의 것을 교호(交互)하여, 순(順)한 것도 있고 역(逆)한 것도 있는데, 그것을 총합(總合)하여 형세를 취하고, 꽃을 그리어 넣는 데는 아래로 향한 것도 있고, 반면(反面)인 것도 있고, 정면인 것도 있다. 이것이 서로 섞이어서 정취가 있게 한다.

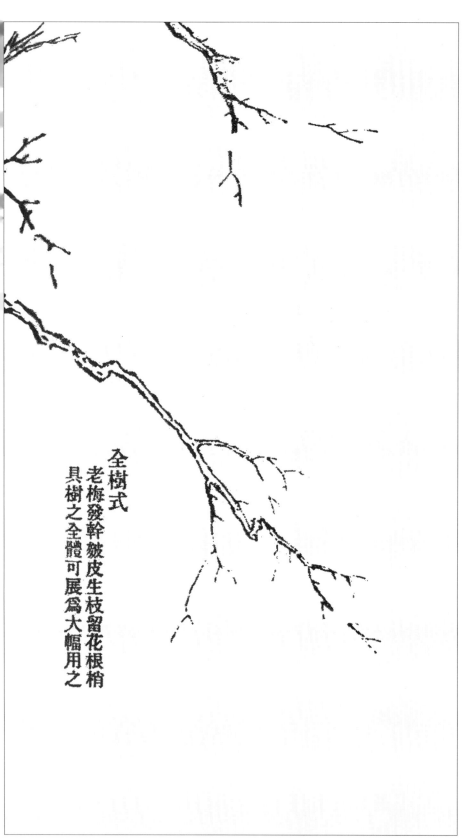

全樹式
老梅發幹皴皮生枝留花根梢
具樹之全體可展爲大幅用之

전수식(全樹式) : 매화의 전체(全體).

노매발간준피(老梅發幹皴皮) 생지유화근초(生枝留花根梢) : 노매(老梅)의 줄기는 준피(皴皮)로 그리고, 가지를 나게 할 때에는 꽃을 그릴 공간을 두고 뿌리에서 끝까지 그린다.

구수지전체(具樹之全體) 가전위대폭용지(可展爲大幅用之) : 나무의 전체를 갖추어 그리려면 대폭(大幅)을 펴서 그린다.

해석

이는 노매(老梅)의 줄기를 그리는 법과 가지를 그리는 법과 꽃을 그려 넣는데, 근(根)과 초(梢)를 그리는 법 등, 나무 전체를 구비하고 있다. 이를 전개하여 대폭(大幅)으로 쓸 수 있다.

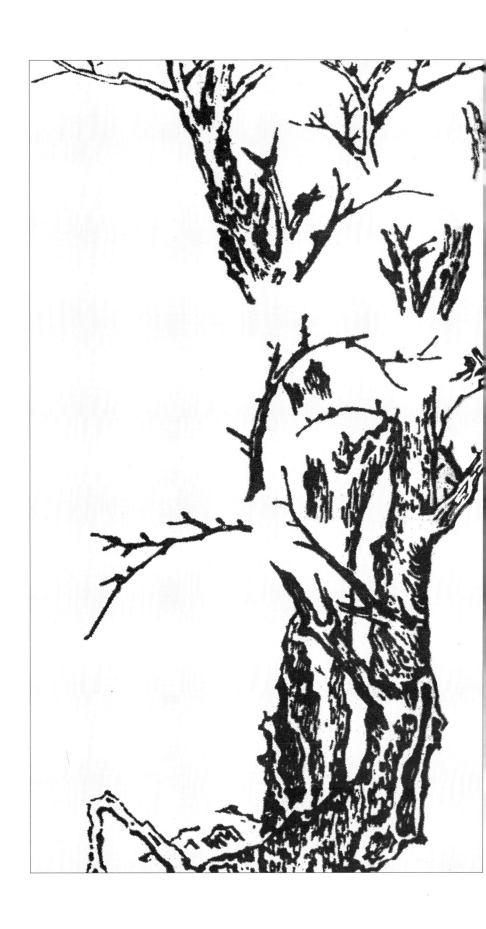

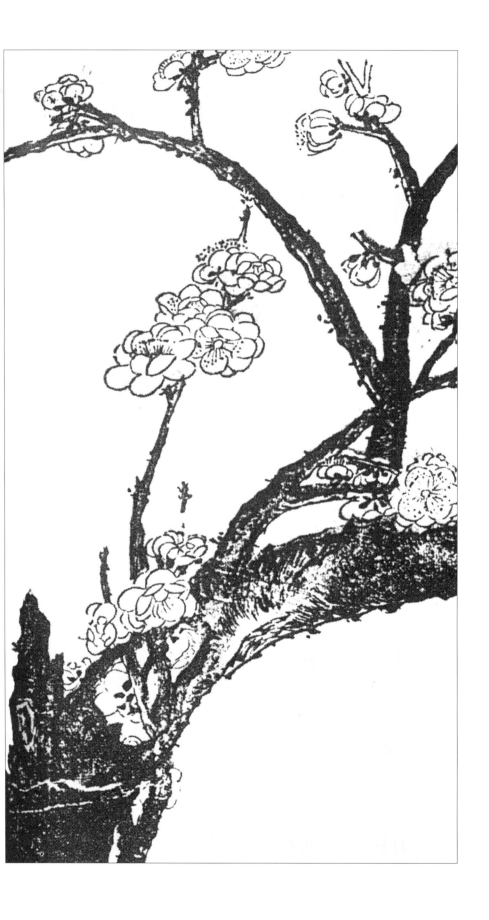

늙은 줄기에서 가지를 뽑아내었다. 이정신(李正臣)의 화(畵)를 모방하였다. 양성재(楊誠齋)의 시구(詩句)이다.

각의노간반고처(却疑老幹半枯處): 문득 늙은 줄기 반쯤 마른 곳에

홀주일지여허장(忽走一枝如許長): 홀연 한 가지가 이렇게 기네!

해석

늙은 가지가 반은 말랐나 하고 의심하던 곳에서, 이와 같은 긴 하나의 가지가 나온 것이다. 송(宋)의 양만리(楊萬里)는 자(字)는 정수(廷秀)니, 소흥(紹興)의 진사(進士)이다. 보문관(寶文館) 대제(待制)에 여러 번 나갔다. 장준(張浚)이 일찍이 성의정심(誠意正心)의 학문을 권하였더니, 드디어 서실(書室)의 이름을 성재(誠齋)라 하였다. 사람들이 성재(誠齋)선생이라 일컬었다.

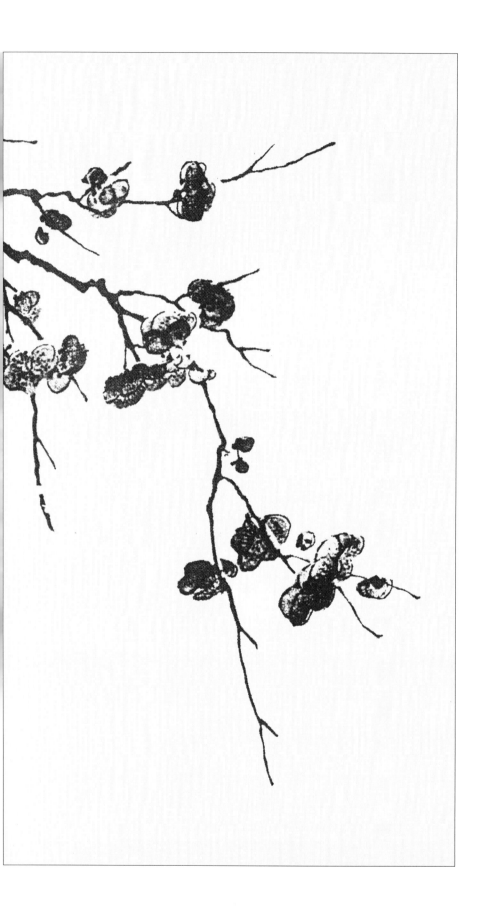

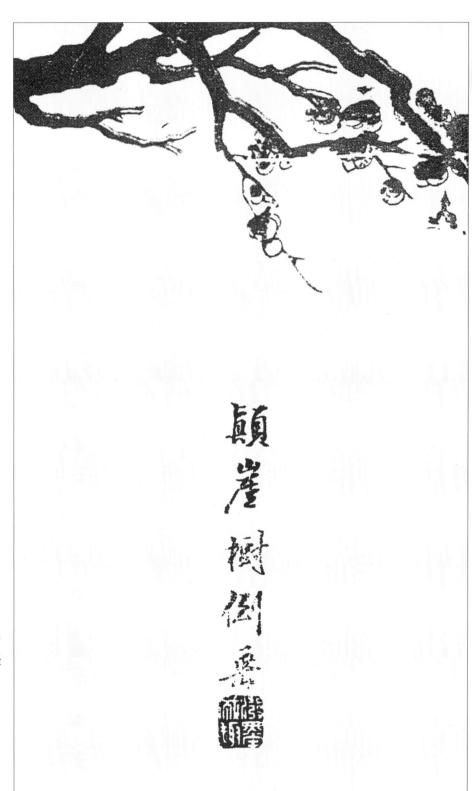

顚崖樹倒垂

수지함예(垂枝含蘂) 정야당(丁野堂)의 화(畵)를 모방하였고, 장운장(張雲莊)의 구(句)이다.

전애수도수(顚崖樹倒垂) : 암벽에서 나와 공중에 거꾸로 드리운 매화.

해석
전애(顚崖)는 현애(懸崖)와 같으니, 높고 깎아지른 듯한 낭떠러지.

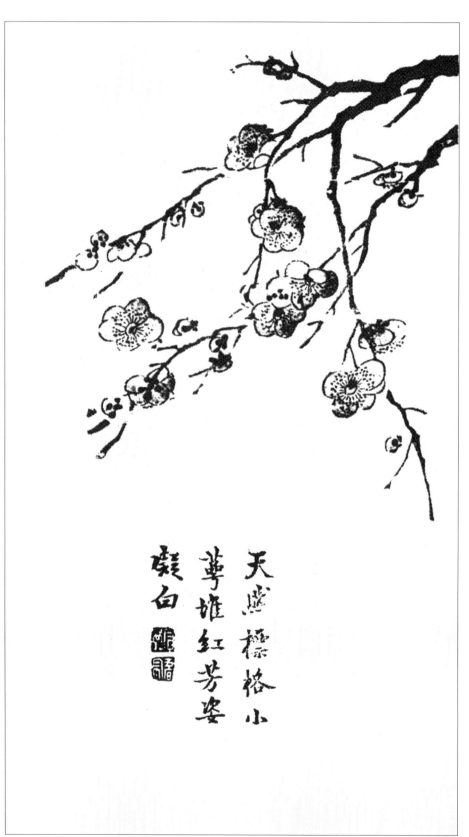

언앙(偃仰)으로 형체를 나누었다.
[심설파(沈雪坡)의 매(梅)를 배웠다.
주미성(周美成)의 사(詞)이다.]

**천연표격(天然標格) 소악퇴홍(小萼堆
紅) 방자응백(芳姿凝白) : 천연의 품
격으로, 작은 꽃에 붉은빛이 쌓이는
데, 꽃다운 자태에는 하얀빛이 엉기
었네.**

해석

표격(標格)은 품격으로, 소악퇴홍(小萼
堆紅)의 구(句)는 홍매(紅梅)를 읊은 것
이다. 송(宋)의 주방언(周邦彦)은 전당
(錢塘)사람으로, 자(字)는 미성(美成)이
니, 널리 백가화(百家畵)를 섭렵하고,
휘유각(徽猷閣) 대제(待制) 및 순창부
(順昌府) 지부(知府)에 이르렀다. 음악
을 좋아하였으니, 악부장단구(樂府長
短句)를 저술하였는데, 사운(詞韻)이
청울(清蔚)하였다.

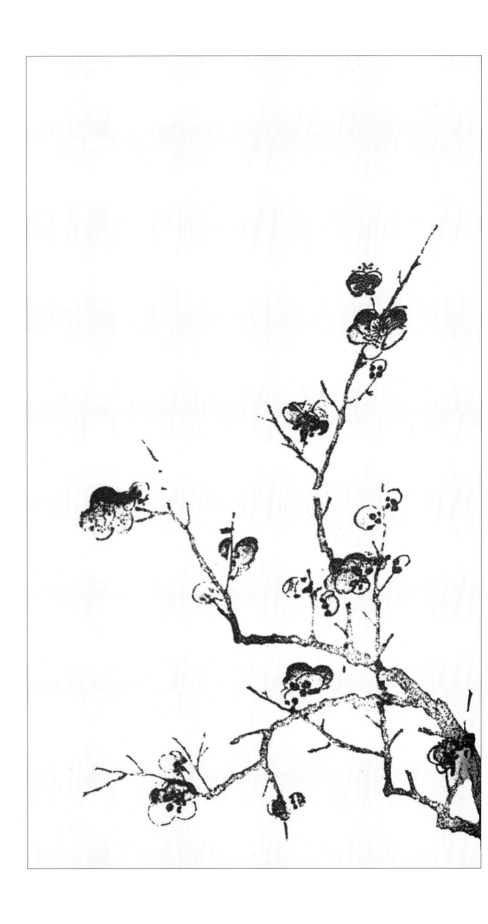

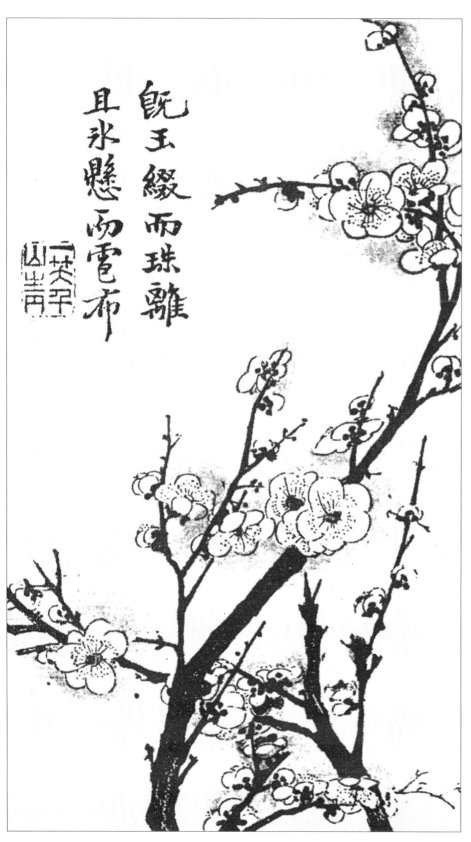

교가취세(交加取勢)하였다. [양보지
(楊補之)의 화(畵)를 모방하였다. 양
(梁)의 간문(簡文)의 부(賦)이다.]

**기옥철이주리(旣玉綴而珠離) 차빙현
이박포(且氷懸而雹布)** : 이미 옥을 꿰
매니 구슬은 떠나고 또한 얼음이 달
리고 우박을 살포하네.

해석
매화의 아름다움을 주옥(珠玉), 빙박
(氷雹)에 비유한 것이다. 주리(珠離)의
리(離)는 려(麗)와 같이 걸리다의 뜻이
다. 간문(簡文)은 간문제(簡文帝)니, 양
무제(梁武帝)의 아들이다.

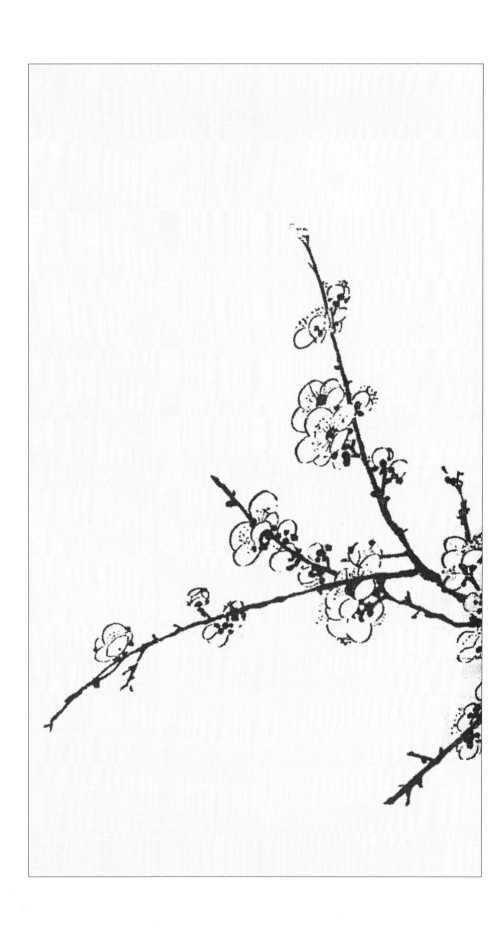

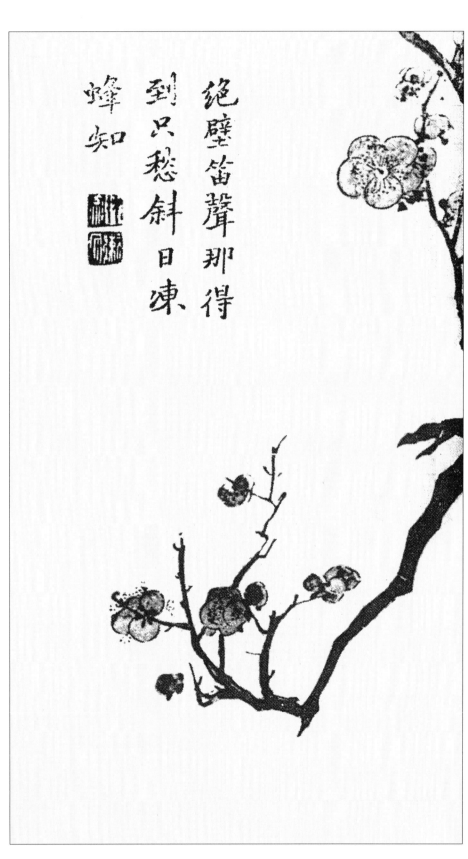

절벽(絕壁)에서 구름을 찌르다. [모여원(茅汝元)의 화(畵)를 모방하였다. 양철애(梁鐵崖)의 시구(詩句)이다.]

절벽적성나득도(絕壁笛聲那得到): 절벽에 피리소리 어찌하면 들릴까!

지수사일동봉지(只愁斜日凍蜂知): 단지 석양에 동봉(凍蜂)이 알까 걱정이네.

적(笛)의 고곡(古曲)에 낙매화(落梅花)라는 곡이 있다. 사일(斜日)은 석양(夕陽)이고, 동봉(凍蜂)은 겨울의 벌이다. 이 매화는 인가에 떨어진 절벽에서 피어있었기 때문에 낙매화(落梅花)의 곡을 부는 적성(笛聲)도 여기까지는 이를 수가 없을 것이다. 따라서 이 매화는 떨어짐을 근심하지 않을 것이고, 다만 석양에 어쩌다가 나온 겨울 벌이 알고 찾아왔으니, 꽃의 빛과 향기가 상할까를 근심하는 것이다. 명(明)의 양유정(楊維貞)은 자(字)는 염부(廉夫)니 산음(山陰)사람이다. 자호(自號)하여 절애(絕崖)라 하였다.

55

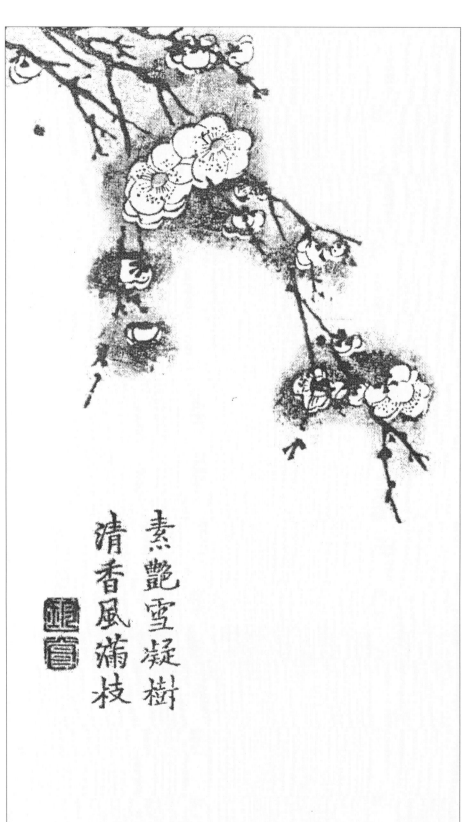

素艷雪凝樹
清香風滿枝

번향(繁香)이 바위를 의지하였다. [서우공(徐禹功)의 화(畵)를 모방하였다. 소동파(蘇東坡)의 시구(詩句)이다.]

소염설응수(素艷雪凝樹) : 하얀 아름다운 눈이 나무에 엉기었는데

청향풍만지(淸香風滿枝) : 맑은 향기는 바람 의지하여 가지에 가득하네.

해석

설매(雪梅)를 읊은 것이다. 소염(素艷)은 흰 꽃이니, 곧 백매(白梅)이다. 청향(淸香)은 맑은 향기이니, 곧 매화(梅花)의 향기를 이른다.

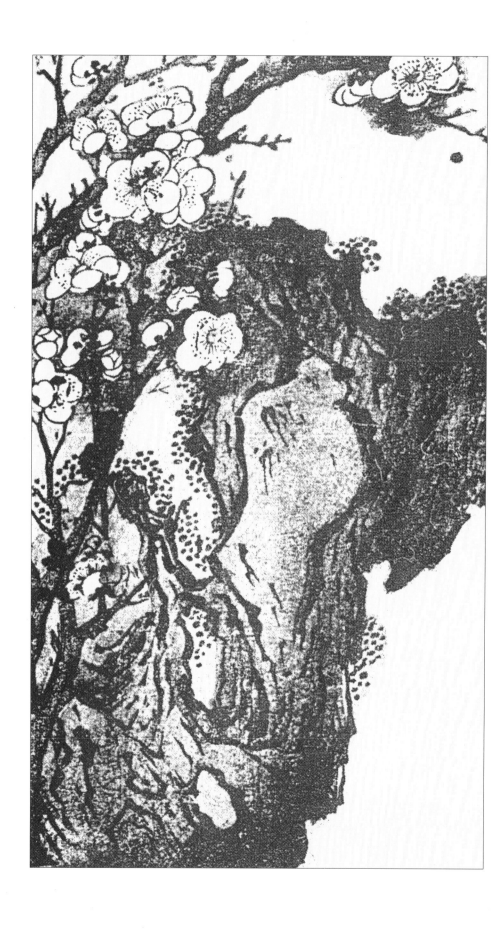

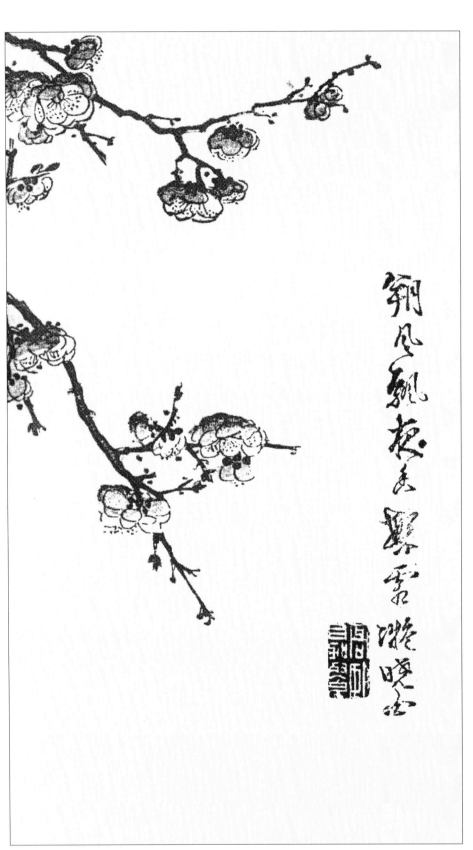

서리를 능멸하고 물에 비춰다. [왕원
장(王元章)의 화(畵)를 모방하였다.
유자후(柳子厚)의 시구(詩句)이다.]

삭풍표야향(朔風飄夜香) : 삭풍(朔風)
은 밤 향기를 나부끼고
번상응효백(繁霜凝曉白) : 짙은 서리
는 새벽에 내리네.

해석
삭풍(朔風)은 북풍(北風)이니, 찬바람
이다. 야향(夜香)은 밤에 핀 매화의 향
기이다. 효백(曉白)은 밤이 샐 무렵에
매화가 핀 것을 이른다.

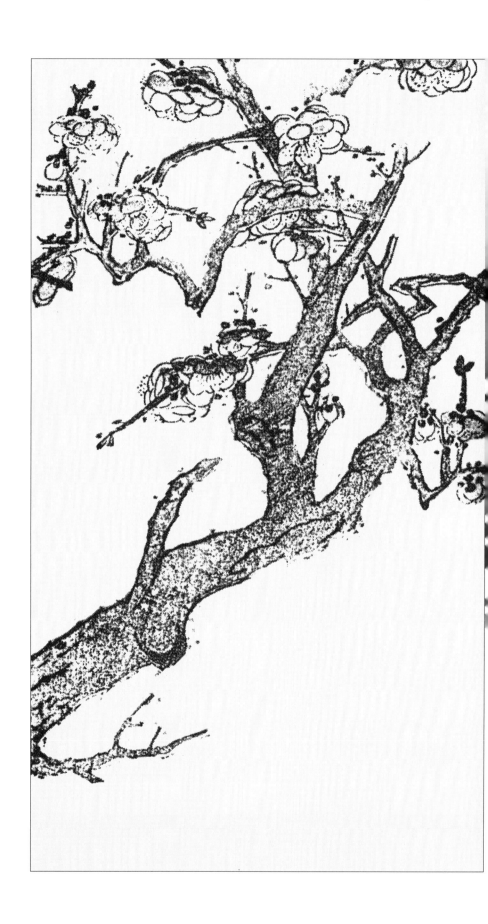

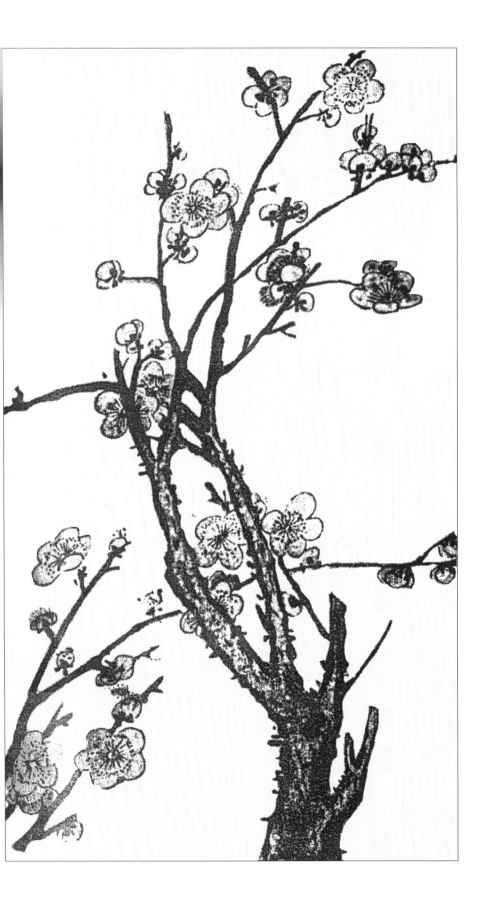

北風爲斷
蜂蝶信凍
雨一洗烟
塵昏

비를 대(帶)하고 아름다움을 다툰
다.[조천택(趙天澤)의 화(畵)를 배우
다. 주문공(朱文公)의 시구(詩句)이
다.]

북풍위단봉접신(北風爲斷蜂蝶信):
북풍이 봉접(蜂蝶)의 소식을 끊기
위하여

동우일세연진혼(凍雨一洗烟塵昏):
언 눈이 한 차례 연진(煙塵)의 어둠
을 씻는다네.

해석
추운 북풍이 불기 때문에 봉접(蜂蝶)은
오지 못하고, 겨울비가 와서 더러운 연
기(煙氣)와 티끌은 깨끗이 씻어졌다.

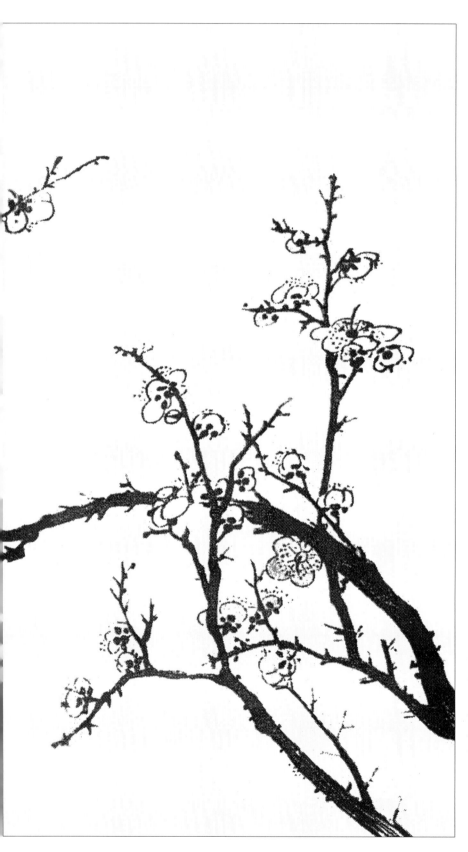

연(烟)을 고불(高拂)하는 초(梢)[이
약(李約)의 화(畵)를 비의(比擬)하
다. 임화정(林和靖)의 시구(詩句)이
다.]

차향백화두상개(且向百花頭上開):
또한 백화(百花)가 두상(頭上)을 향
해 피었네.

※ 원문에는 이 문구가 없다. 온갖 꽃에
 앞서서 핌을 이른다.

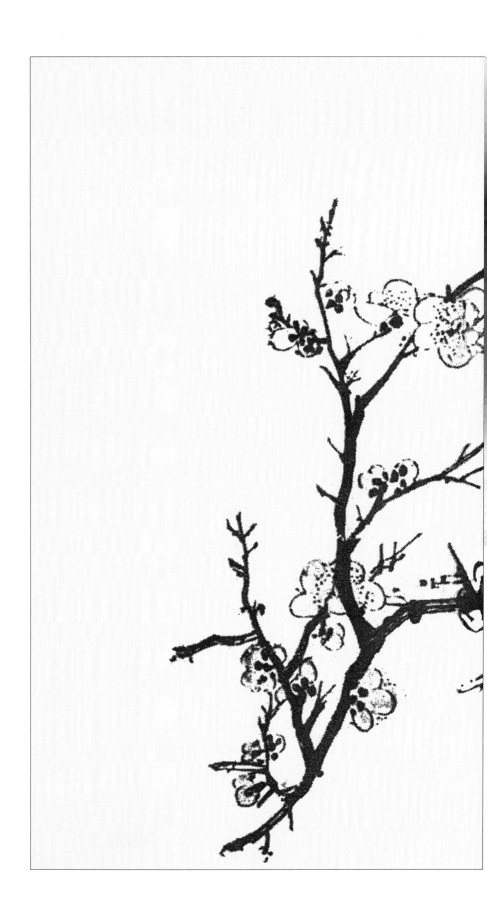

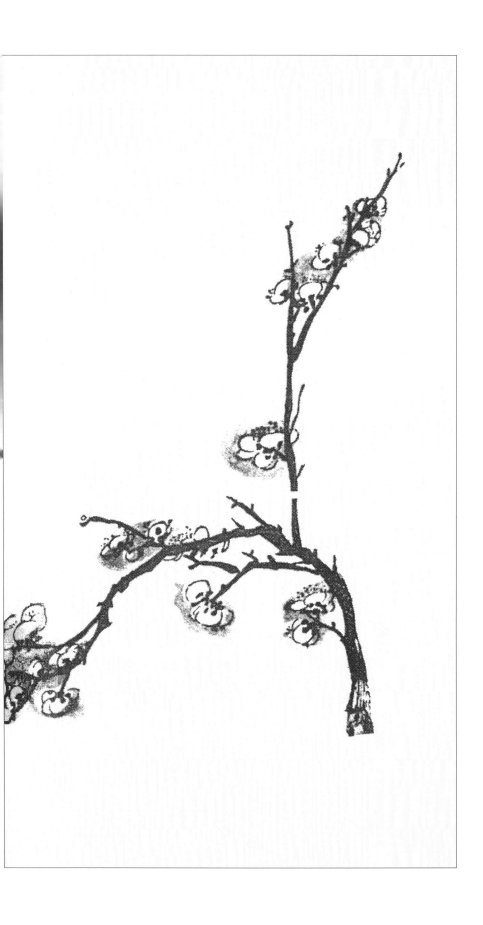

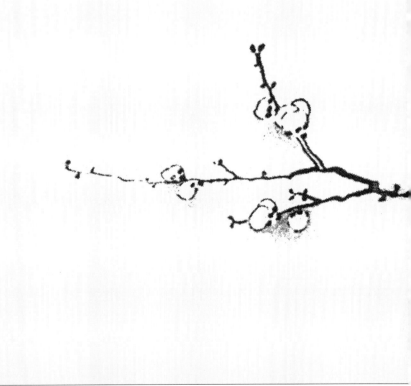

봄소식을 일찍 전하다. [조자고(趙子固)의 화(畵)를 들어서 말하였다. 육개(陸凱)의 시구(詩句)이다.]

요증지춘(聊贈枝春): 애오라지 한 가지의 봄을 보낸다네.

해석

육개(陸凱)는 남북조(南北朝) 때에 송인(宋人)이다. 이 제자(題字)는 육개(陸凱)가 범엽(范曄)에게 증정한 시(詩)의 일구(一句)이다. 그 시(詩)에,

- 절화봉역사(折花逢驛使) : 매화가지 꺾다가 역마 탄 사자 만나,
- 기여농두인(寄與隴頭人) : 농산(隴山)에 있는 벗에게 부쳐 보내노라.
- 강남무소유(江南無所有) : 강남에선 보려 해도 볼 수 없는 것,
- 요증일지춘(聊贈一枝春) : 가지 하나에 달린 봄 한번 감상하시기를.

이라고 하였다.

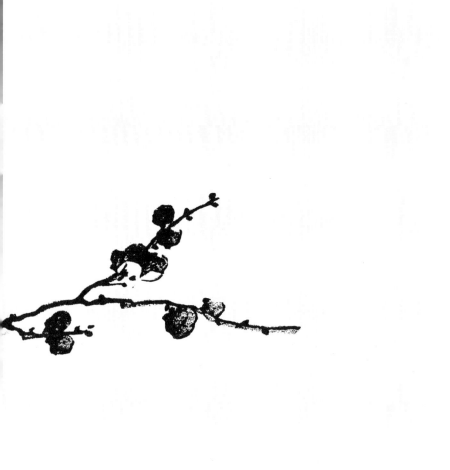

어린 꽃이 바람을 맞다. [등창우(滕昌祐)의 화(畵)를 모방하다. 소동파(蘇東坡)의 시구(詩句)이다.]

잉작소도홍행색(仍作小桃紅杏色): 이에 작은 복사와 붉은 살구의 빛을 지으나

상여고수설상지(尙餘孤瘦雪霜枝): 오히려 외롭고 마른 눈과 서리를 맞은 가지를 남기었네.

해석

이는 소동파(蘇東坡)가 홍매(紅梅)를 읊은 7언율시의 2구(二句)이다. 잉작소도홍행색(仍作小桃紅杏色)은 고작소홍도행색(故作小紅桃杏色)으로 되어 있다. 이 2구(二句)는 홍매(紅梅)의 꽃이 조금 붉어서 도화(桃花), 행화(杏花)의 빛과 같지만, 오히려 고수(孤瘦)하여서 눈과 서리를 범(犯)할 자태(姿態)를 가지고 있다는 뜻이다.

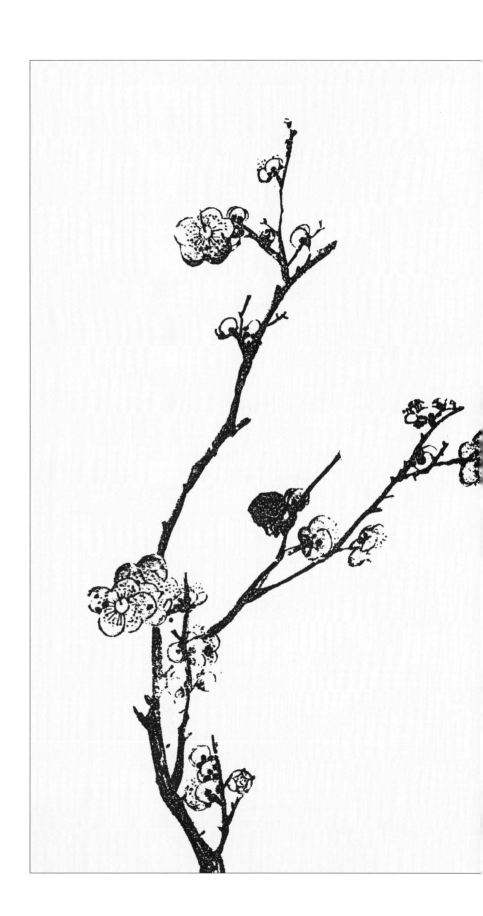

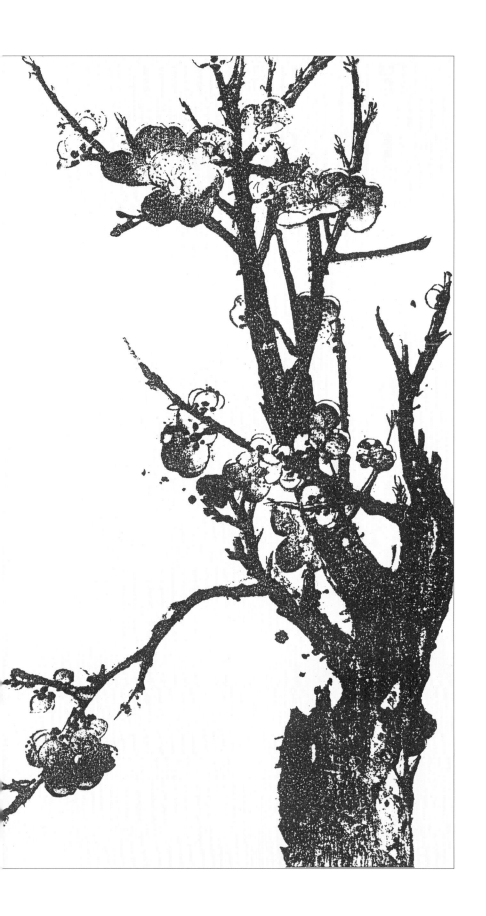

남쪽가지가 해를 향하였다. [서희(徐熙)의 화(畵)를 배우다. 유기경(柳耆卿)의 사(詞)이다.]

노매편점양화(老梅偏占陽和) : 노매(老梅)가 편벽되게 양화(陽和)를 점유하고

향일처능풍(向日處凌風) : 해를 향한 곳에서는 바람을 능멸하니,

수지선발(數枝先發) : 몇몇 가지에는 매화가 먼저 핀다네.

해석

양화(陽和)는 춘양(春陽)의 화기(和氣)이다. 송(宋)의 유영(柳永)은 숭안인(崇安人)이니, 자는 기경(耆卿)이다. 경우(景祐) 원년에 진사(進士)에 급제하여 관직이 둔전원외랑(屯田員外郞)에 이르렀다. 그러므로 세상에서 유둔전(柳屯田)이라고 칭한다. 그가 거자(擧子)이었을 때에 협사(狹斜, 놀이의 일종)를 많이 해서 놀랐다. 가사(歌詞)를 잘 지었는데, 교방(敎坊)의 악공(樂工)이 신강(新腔)을 얻을 때마다 반드시 영(永)에게 사(詞)를 지어주기를 청하여서 비로소 세상에 행(行)하여졌다. 저술로는 "악장집(樂章集)"이 있다.

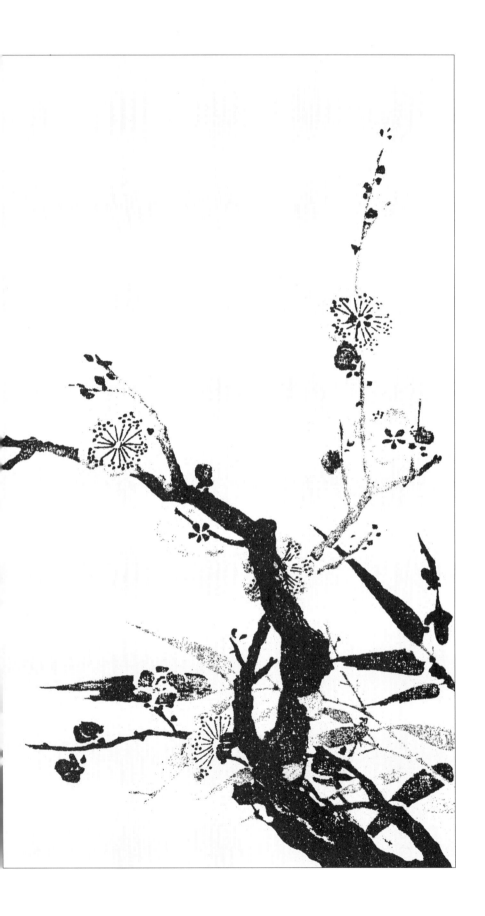

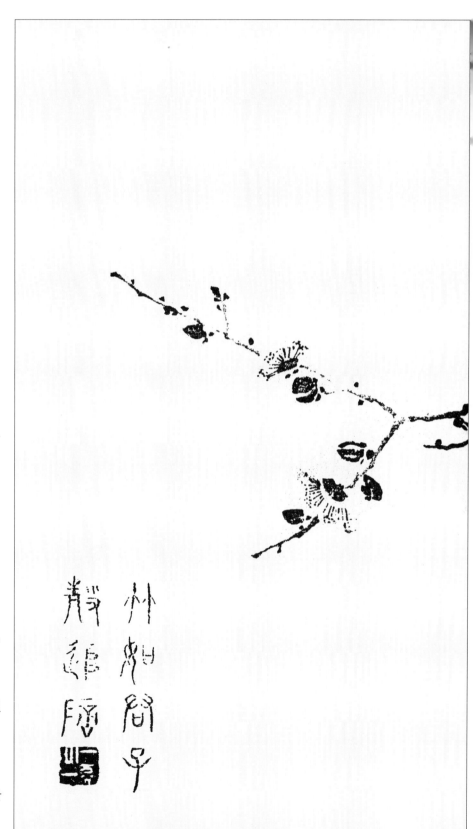

추위가 취죽(翠竹)에 침입하였다.
[서숭사(徐崇嗣)의 화(畵)를 배우다.
승(僧) 점강(漸江)의 시(詩)이다.]

죽여군자정추신(竹如君子靜追信) :
죽(竹)은 군자와 같아서 고요히 신
실함을 따른다.

해석
이는 매(梅)의 곁에 있는 죽(竹)을 찬
(贊)한 것이다.

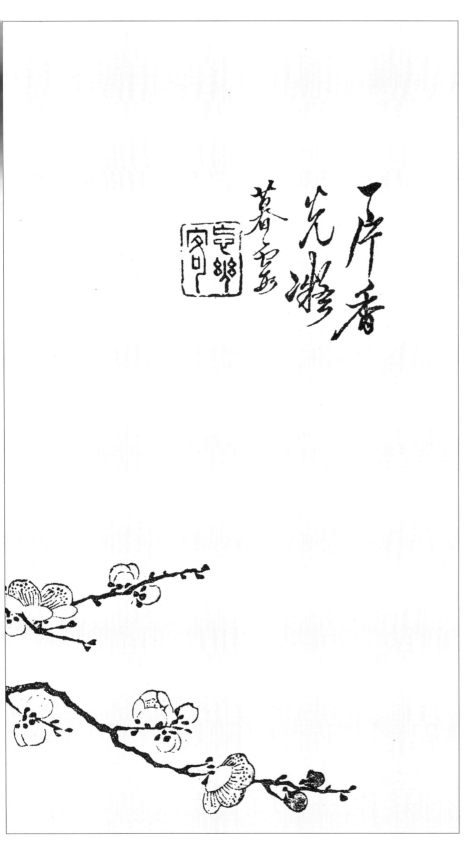

빛이 붉은 노을에 비치다. [사우지(謝祐之)의 화(畵)를 모방하였다.]

일편향광응모하(一片香光凝暮霞) : 한 조각 향광(香光, 매화)이 저녁노을에 엉기었다.

<u>해석</u>

이는 매화가 저녁노을에 비친 풍경을 읊은 시구(詩句)이다. 송(宋)의 장래(張來)는 회음인(淮陰人)이니, 자(字)는 문잠(文潛)이다. 어려서부터 영오(穎悟)하였으니, 17세에 함관부(函關賦)를 지어서, 소철(蘇轍)에게 알리어져서 그의 고제(高弟)가 되었다. 진사(進士)에 오르고 기거사인(起居舍人)이 되었고, 뒤에 태상소경(太常少卿)에 전보되었다가 원우당(元祐黨)에 연좌되어 폄직(貶職)을 당하였다. 유저(遺著)로 양한결의(兩漢決疑)·시설(詩說)·완구집(宛丘集)이 있다.

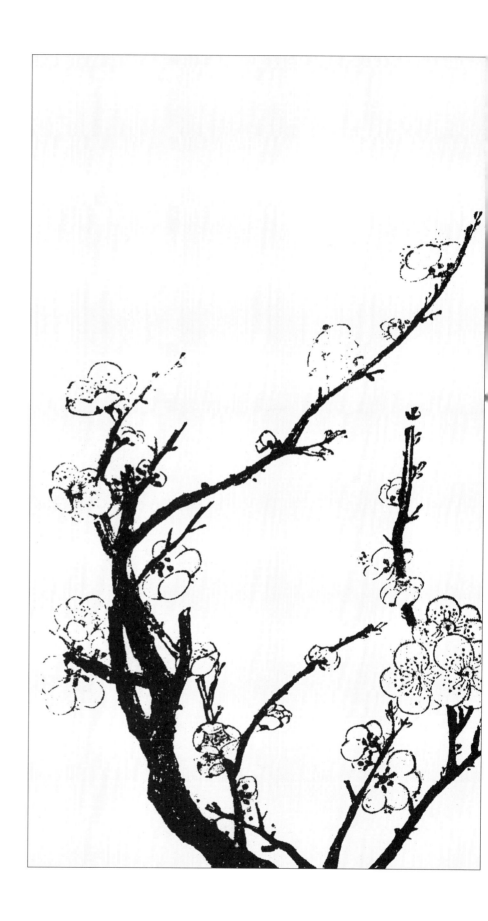

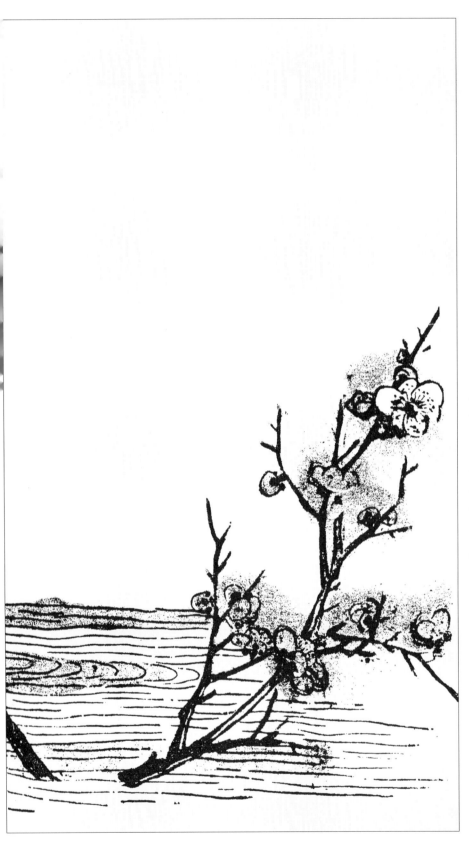

소영(疎影)이 시냇물에 횡연(橫延)
하였다. [손부인의 화(畵)를 모방하
였다. 임화정(林和靖)의 시구(詩句)]

소영횡사수청천(疎影橫斜水淸淺) :
소영(疎影)은 가로 비켜 있는데, 물
은 맑고 옅으며

암향부동월황혼(暗香浮動月黃昏) :
은근한 향기는 떠도는데, 달은 황혼
(黃昏)이라네.

해석

원문에는 이 제자(題字)가 탈락되었다.
이것은 임화정(林和靖)의 산원소매(山
園小梅)의 시구인데, 절창(絶唱)으로
칭도(稱道)된다. 수변월야(水邊月夜)의
매화를 읊은 시이다. 손부인(孫夫人)은
명(明)의 영가인(永嘉人)이니, 임극성
(任克誠)의 처(妻)이고, 부(父)는 벼슬하
여 군수가 되었다. 매(梅)를 잘 그리는
것으로 저명(著名)하다.

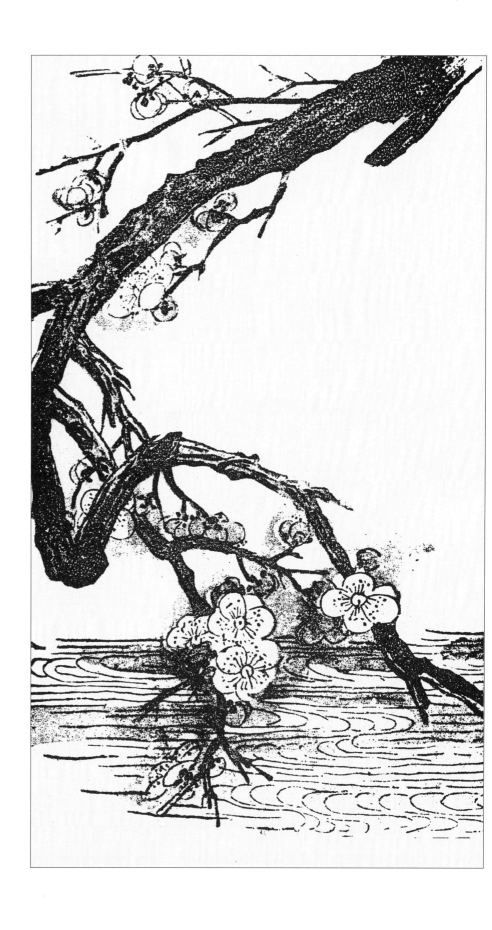

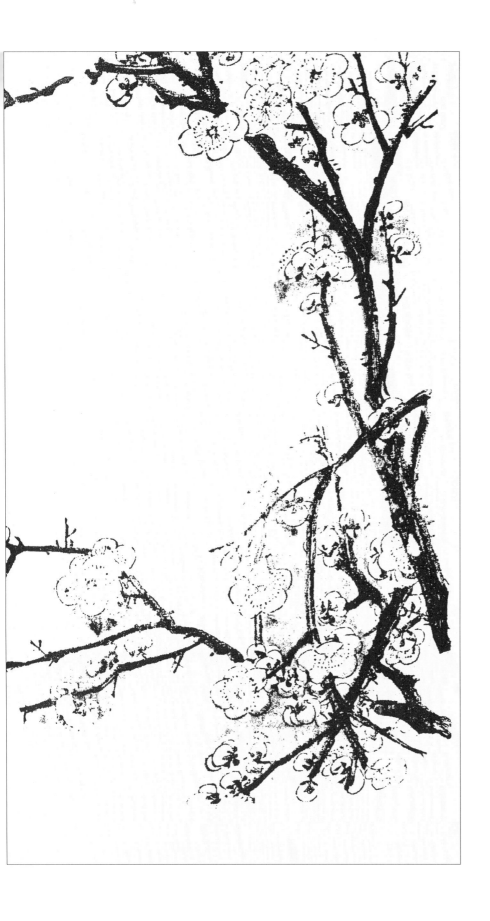

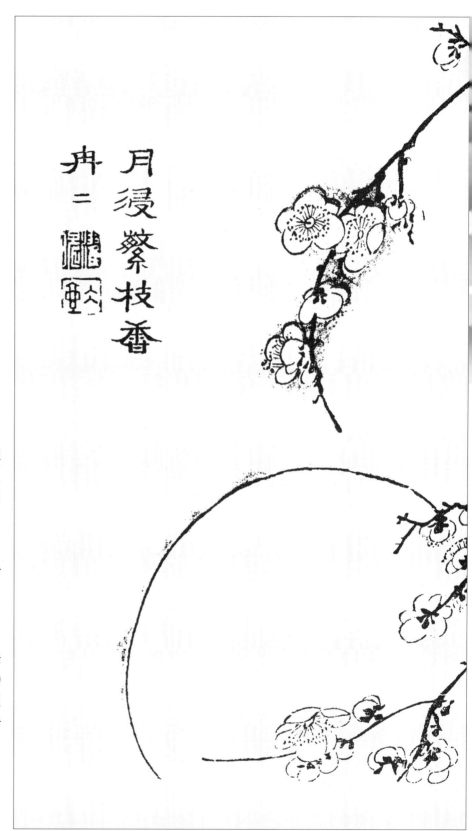

암향(暗香)이 달을 희롱하다. [석인
제(釋仁濟)의 화(畵)를 모방하였다.
승(僧) 삼요(參寥)의 시구(詩句)이
다.]

월침번지향염염(月浸繁枝香冉冉):
달이 번화한 가지에 빠지니, 향기는
염염(冉冉)[27]하다.

해석
이것은 월야(月夜)의 매화(梅花)를 읊
은 시구(詩句)이다. 삼요(參寥)는 송(宋)
의 승려(僧侶)니, 전당(錢塘)의 지과원
(智果院)에 거주하였다. 시(詩)를 잘하
여 소동파 등과 수작(酬酌)하였다.

———————
27) 염염(冉冉) : 매화의 향기로운 모양.

철골(鐵骨)이 봄을 생(生)한다. [여은
거사(如隱居士)의 그림을 모방하였
다. 홍경려(洪景廬)의 찬(贊)]

한여매화동불수(寒與梅花同不睡) :
추위는 매화로 더불어 자지 못한다.

해석

원본(原本)에는 이 제자(題字)를 뺐다.
철골(鐵骨)은 매(梅)의 가지를 이른다.
이 구(句)는 매화가 늠연(凜然)히 찬 기
운을 무릅씀을 말한 것이다. 여은거사
(如隱居士)는 미상(未詳)이다. 송(宋)의
홍매(洪邁)는 호(皓)의 아들이니, 자(字)
는 경려(景廬)이다. 소흥(紹興) 말에 한
림학사(翰林學士)를 가탁하여 금(金)에
사신으로 갔는데, 서(書)에 적국의 예
(禮)를 쓰니, 쇄인(鎖人)이 노(怒)하여
사관(使館)을 진압하였다. 뒤에 돌아와
서 효종(孝宗) 시에 단명전학사(端明殿
學士)가 되었다. 학문(學問)이 지극히
정박(精博)하였고, 저서(著書)는 용재
수필(容齋隨筆)과 이견지(夷堅志) 등이
있다.

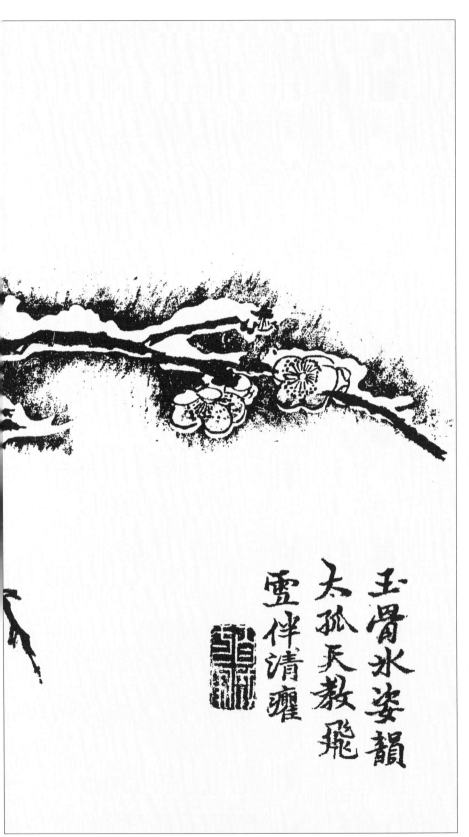

玉骨氷姿韻
太孤天教飛
雪伴清癯

추운 가지가 눈에 누웠다. [우석(于錫)의 화(畵)를 모방하였다. 유병산(劉屛山)의 시구(詩句)이다.]

옥골빙자운태고(玉骨氷姿韻太孤): 옥골빙자(玉骨氷姿)의 운치 너무 외로워서

천교비설반청구(天敎飛雪伴淸癯): 하늘이 비설(飛雪)로 하여금 청구(淸癯)함을 짝하게 했다.

해석

이는 설중매(雪中梅)의 운치를 읊은 것이다. 옥골빙자(玉骨氷姿)는 매화의 깨끗한 모양을 형용한 것이고, 운태고(韻太孤)는 매화의 풍운(風韻)이 이와 더불어 비견할 만한 것이 없음을 이른다. 청구(淸癯)는 매(梅)의 풍자(風姿)를 형용한 것이다.

금영(金英)이 납(臘)을 파(破)하였
다. [주밀(周密)의 화(畵)를 모방하였
다. 양성재(揚誠齋)의 시구(詩句)이
다.]

남지본동성(南枝本同姓) : 남쪽으로
뻗은 가지는 본래 동성(同姓)인데

환아작타양(喚我作他楊) : 나를 불러
다른 버들을 그리라 한다네.

해석

여기 그리어 있는 매화는 납매(臘梅)이
다. 일명(一名) 황매(黃梅)라고도 한다.
금영(金英)이란 황색(黃色)의 꽃, 곧 납
매(臘梅)의 꽃이다. 파랍(破臘)은 납월
(臘月), 곧 12월에 꽃이 피는 것을 이른
다. 남지(南枝)에 핀 매화는 본디 나와
동성(同姓)이어서 저도 나도 같은 매
(梅)인데, 세인(世人)들은 나를 양(楊)이
라고 불러서 매(梅)와는 별다른 것으로
다룬다. 여기에 양(楊)자를 쓴 것으로
보아, 이 시구(詩句)는 양매(楊梅)의 시
인 것을 잘못하여 납매(臘梅)로 쓴 듯
하다.

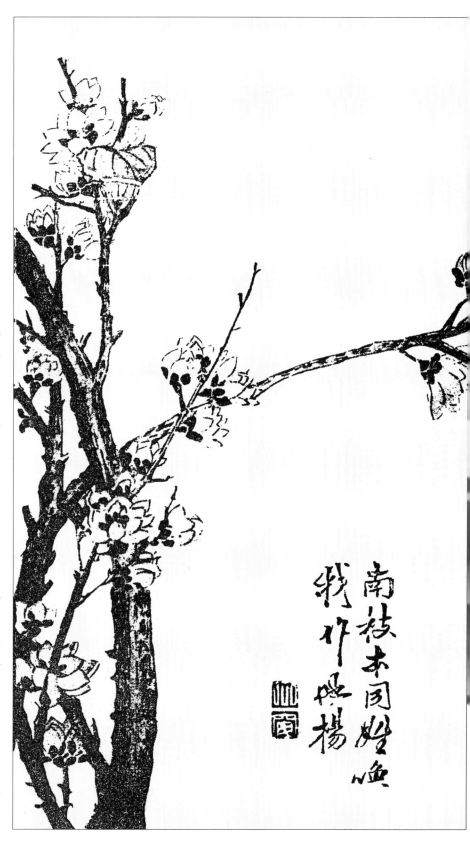

83

묵영(墨影)이 꽃향기를 품었다. [석중인(釋仲仁)의 화(畵)를 모방하였다. 장숙하(張叔夏)의 사(詞)이다.]

황혼편월(黃昏片月) : 황혼녘의 조각달은

만지쇄음(滿地碎陰) : 땅에 가득한 음기(陰氣)에 부서지는데

청절지북지남(淸絕枝北枝南) : 청절(淸絕)한 남북의 가지는

의유의무(疑有疑無) : 있는지 없는지 의심스러워서

기도배등난절(幾度背燈難折) : 몇 번의 시도에, 등불을 뒤로 하니 꺾기가 어렵다네.

이는 황혼의 현월(弦月)에 비췬 매화를 읊은 사(詞)이다. 편월(片月)은 반월(半月)이고, 쇄음(碎陰)은 부서지는 그늘이니, 달에 비췬 매화의 그림자를 이른다. 제3, 제4의 시구는 달빛이 밝지 않아서 꽃을 분명히 알아보기 어려운 정취를 말한 것이다. 송(宋)의 장염(張炎)은 임안인(臨安人)이니, 자(字)는 숙하(叔夏)이다. 순왕(循王)의 오세손(五世孫)이니, 옥전(玉田)이라 호(號)하고, 또한 낙소옹(樂笑翁)이라고도 한다. 장단구(長短句)에 능하였다. 송(宋)이 망한 뒤에 절(浙)의 동서(東西)에 종유(從遊)하였고, 낙척(落拓)하여 졸(卒)하였다. 유저(遺著)는 사원(詞源) 2권, 산중백운사(山中白雲詞) 8권이 있다.

조선(朝鮮)의 매화(梅花)

오경림(吳慶林)[28)의 매(梅)

‖작품감상‖

　꽃이 상하로 나뉘어져 있다. 상 부분에 꽃이 많으니, 다소(多少)의 법칙에서 양(陽)에 해당하고, 하(下)의 부분이 음(陰)에 해당한다. 그리고 중간을 공간으로 두었다. 상 부분에서 하나의 가지가 아래로 쭉 뻗어서 하단의 너무 넓은 공간을 그림 속에 편입하였다. 비교적 담묵(淡墨)을 사용한 수작(秀作)이다.

28) 오경림(吳慶林) : 오경석의 셋째 동생으로, 자(字)는 계일(桂一)이고, 호(號)는 균정(筠庭)이며, 역관(譯官)으로 제주부 관찰사(濟州府觀察使)를 지냈다. 역매는《천죽재차록(天竹齋箚錄)》에서 균정은 글씨는 저수량(諸遂良)을 배우고 그림은 왕면(王冕)을 배웠다고 하였다.

심사정(沈師正)²⁹⁾의 매(梅)

‖ 작품감상 ‖

흐린 날씨에 매(梅)와 달이 그윽이 어울린 그림이다. 갈필(渴筆)을 사용하여 용이 트림을 하듯 굳세게 그린 그림이다. 하단 부위에 많은 꽃을 넣고 위에는 약간의 꽃을 넣어서 음양을 구분했으며, 달이 구름 속에서 살짝 얼굴을 내밀어 매화에 비취고 있다. 우측 하단의 낙관은 달아나는 공간을 잡아당겨서 화폭 안으로 집어넣었다.

29) 심사정(沈師正) : 조선 후기의 화가(1707~1769). 자는 이숙(頤叔). 호는 현재(玄齋)·묵선(墨禪). 영모(翎毛)와 산수에 능하였으며, 김홍도와 더불어 조선 후기를 대표하는 화가로 꼽힌다.

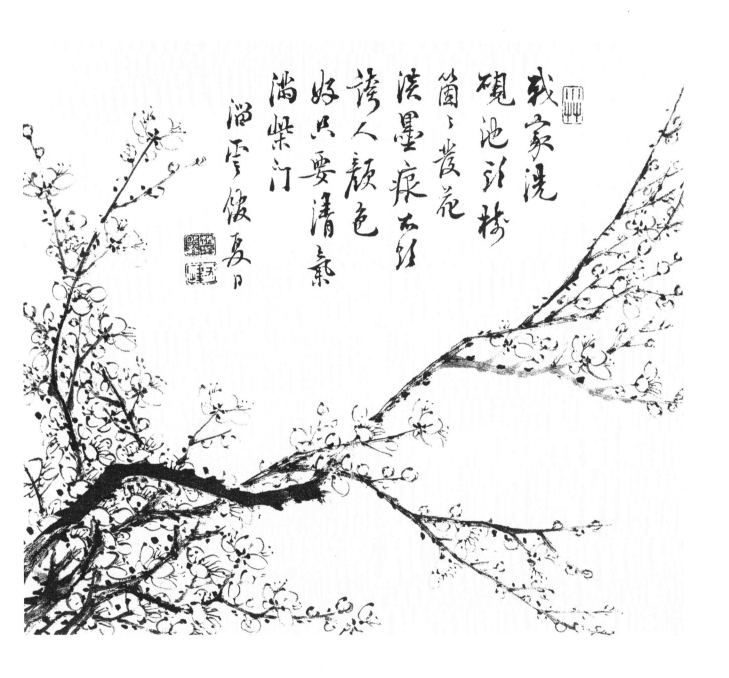

我家洗硯池邊樹
箇箇花開
淡墨痕不許
誇人顏色
好只要清氣
滿乾坤

澗雲傲夏日

조희룡(趙熙龍)[30]의 묵매(墨梅)

畵題原文

載家洗硯池頭樹 箇箇發花淡墨痕 不欲誇人顏色好 只要

清氣滿柴門 淄雲館 夏日

화제해석

비로소 집의 세연지(洗硯池) 가의 나무에는 개개의 꽃이 피어 담묵으로 그렸네. 예쁜 얼굴을
자랑하려 않고 단지 중요한 것은 청기(淸氣)가 사립문에 가득한 것이네. 치운관(淄雲館)에서
여름날에.

‖작품감상‖

원래 매화는 꽃이 적은 것을 귀하게 여긴다고 했는데, 이 매화는 실화를 사실적으로 그린
그림이다. 상부의 화제(畵題)를 넣으려고 일부러 가지를 아래로 뻗게 한 특이한 작품이다. 밑
부분에 많은 꽃을 그려서 양(陽)으로 삼고, 위의 가지의 꽃을 음(陰)으로 삼았다. 화제(畵題)가
너무 아름답다.

30) 조희룡(趙熙龍) : 조선 후기의 서화가(1789~1866). 자는 치운(致雲). 호는 우봉(又峯)·호산(壺山)·단로(丹老). 김정
희의 문인으로 글씨는 추사체를 잘 썼고, 그림은 매화를 잘 그렸으며, 시문에도 뛰어났다. 저서에 《호산외기(壺山外
記)》가 있고, 작품에 《매화대병(梅花大屛)》, 《홍매도(紅梅圖)》 따위가 있다.

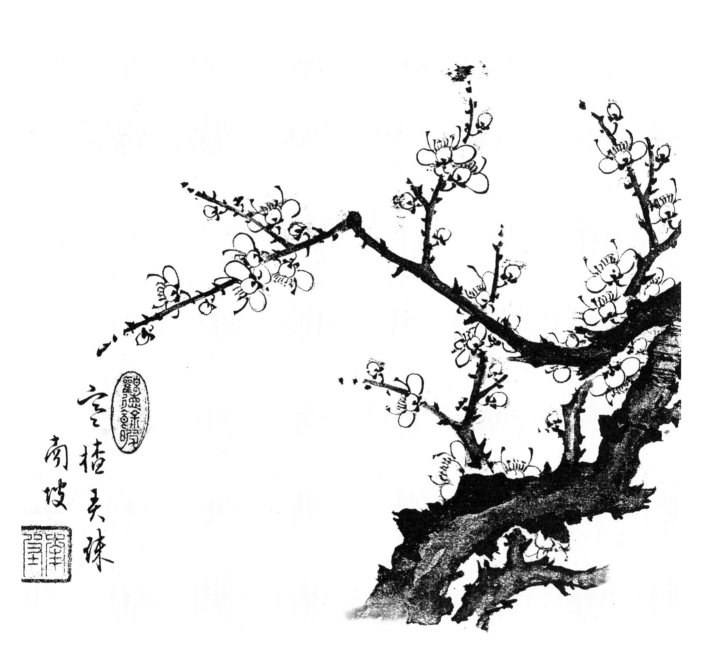

空撬天殊

南坡

이남식(李南軾)³¹⁾의 매(梅)

畵題原文

寒楂弄疎 南坡
한 사 룽 소 남 파

화제해석

가난한 집 사립문에서 소소(疎疎)한 매화와 놀다. 남파(南坡).

‖작품감상‖

이는 묵은 매화나무와 작은 매화나무를 지면의 우측에 놓고, 좌측의 가지만 그린 그림이다. 매목(梅木)을 대소(大小)로 구분하여 음양을 나누었고, 꽃에서는 음양이 나뉘지 않았다. 좌측 하단에 두인과 낙관을 찍어서 넓은 공간을 화폭 안으로 당겼다.

31) 이남식(李南軾, 1803-1878) : 22세가 되던 1824(순조 24)년에 무과(武科)에 급제하여 한성판윤(漢城判尹)을 역임하였다.

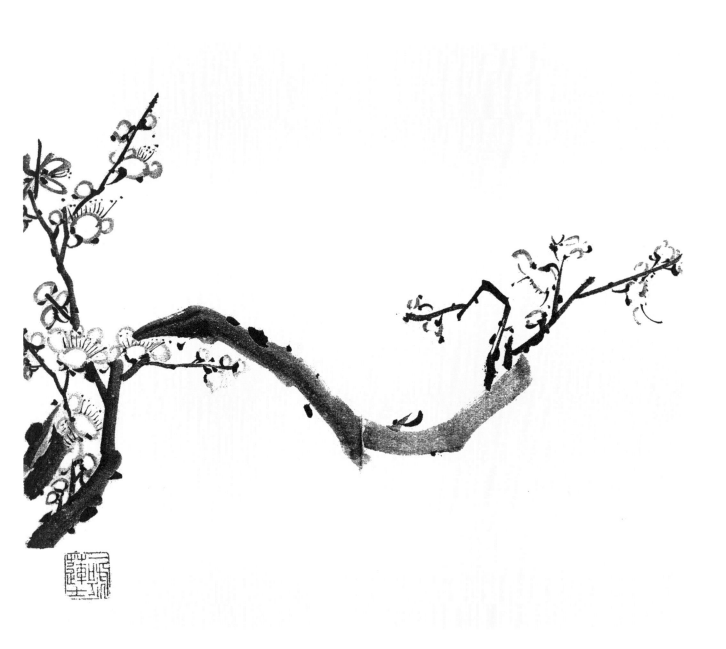

이우공(李愚公)[32]의 매(梅)

‖ 작품감상 ‖

이는 묵은 매화의 고목과 작은 매화나무를 그려서 대비를 시켰고, 꽃도 고목에서는 달랑 몇 송이를 그리고, 소수(小樹)에서 많은 꽃을 그려서 음양(陰陽)의 대비를 하였다. 낙관을 좌측 하단에 찍어서 밀(密)부분을 더욱 밀(密)하게 하였고, 우측은 상하 모두 넓은 공간을 확보하여 시원하게 하였다.

32) 이우공(李愚公) : 조선의 문한가(文翰家)인 연안 이씨로, 정관재(靜觀齋) 이단상(李端相)의 6대 종손이다.

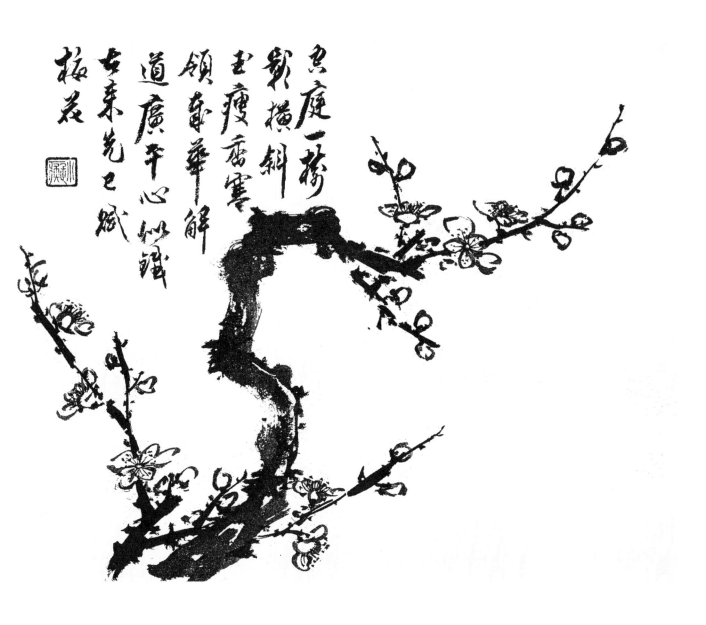

忽庭一榜
影横斜
画瘦着霎
领要華解
道廣平心妙锤
古来光之賦
梅花

허유(許維)³³⁾의 묵매(墨梅)

畫題原文

^공空 ^정庭 ^일一 ^수樹 ^영影 ^횡橫 ^사斜 　 ^옥玉 ^수瘦 ^향香 ^한寒 ^영領 ^세歲 ^화華 　 ^해解 ^도道 ^광廣 ^평平 ^심心 ^사似 ^철鐵 　 ^고古 ^래來

^선先 ^이巳 ^부賦 ^매梅 ^화花

화제해석

　빈 뜰에 매화 한 가지의 그림자 옆으로 누었는데, 옥처럼 여윈 찬 향기는 세월을 안다네. 광평(廣平)의 마음 무쇠와 같이 굳셈을 알지만, 예부터 이미 매화를 노래하였네.

‖ 작품감상 ‖

　이 작품도 묵은 고목과 새로운 소지(小枝)를 그려서 음양을 넣었고, 꽃은 아래에 있는 가지에는 많이 그리고 위에는 작게 그려서 음양을 넣었다. 상단 좌측에 절구(絶句) 한 수를 화제로 썼다. 고목과 가지를 갈필(渴筆)을 써서 굳센 매화나무와 같이 그렸다.

33) 허유(許維) : 조선 시대의 서화가(1809~1892). 자는 마힐(摩詰). 호는 소치(小癡)·노치(老痴)·석치(石痴). 허련(許鍊)이라고도 한다. 글, 그림, 글씨를 모두 잘하여 삼절(三絶)이라 불리었으며, 특히 묵모란(墨牡丹)과 담채 산수를 잘 그렸다. 작품에 《하경산수도(夏景山水圖)》 따위가 있다.

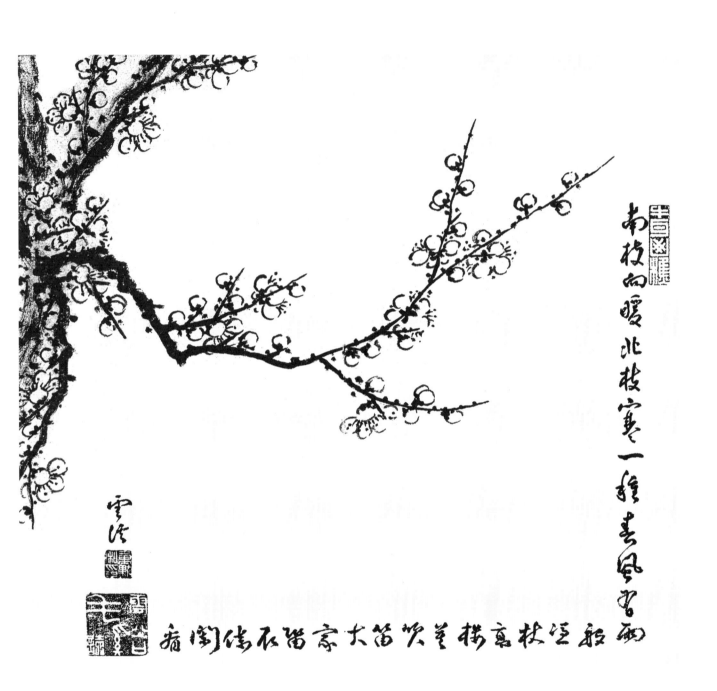

南枝向暖北枝寒一種春風有兩般

憑仗幽人收艾蒿莫教强挫蕙蘭香

雪溪

100

조중묵(趙重默)[34]의 묵매(墨梅)

남 지 향 난 북 지 한　일 종 춘 풍 유 양 반　빙 장 고 루 막 취 적　대 가
南枝向暖北枝寒 一種春風有兩般 憑杖高樓莫吹笛 大家
유 취 의 란 간　운 계
留取倚闌看 雲溪

화제해석

남쪽 가지 따스함 향하고 북쪽 가지는 찬데, 한줄기 춘풍이 두 갈래라오. 지팡이 짚고 고루 (高樓)에서 피리를 불지 마라. 대가(大家)에서 붙잡아 놓고 난간에 기대어 보리니. 운계(雲溪).

‖ 작품감상 ‖

이 그림은 좌측에 매화의 고목을 그리고, 상중하로 가지가 뻗어서 꽃을 피운 매우 보기 드문 구도의 작품이니, 가운데에서 우측으로 뻗은 가지가 이 그림의 포인트이다. 이 그림처럼 만개한 꽃은 몇 송이에 불과하고 나머지는 꽃망울을 머금고 있으니, 매화에서는 이러한 것을 귀하게 여긴다. 화제를 써서 우측과 하단을 막았다. 이러한 화제가 작가의 스승인 추사의 그림에서도 많이 볼 수가 있으니, 아마도 그의 영향을 받은 듯하다. 그러나 현대에서는 이렇게 밖으로 뻗어나가는, 기운을 막는 구도는 좋지 않게 생각한다.

34) 조중묵(趙重默) : 자(字)는 덕행(惠行)이고 호는 운계(雲溪)로, 추재(秋齋) 조수삼(趙秀三)의 손자이다. 김정희에게 그림을 배웠고 화원(畵員)이다.

조지운(趙之耘)³⁵⁾의 묵매(墨梅)

‖작품감상‖

　매화의 고목(古木)에서 다른 가지는 모두 생략하고 두 가지가 나란히 위로 뻗은 그림이다. 달은 구름 속에 숨어 있어서 으스름달밤에 핀 매화이다. 두 송이의 만개한 꽃에 나머지는 모두 망울이진 꽃들로, 작가의 숙련된 생략법으로 그린 그림이다. 한 가지는 길고 한 가지는 짧게 해서 음양을 표했으며, 지면의 어두움은 고요함과 같은 의미이다. 창강 조속의 아들로, 조선 중기를 대표하는 문인화가의 한 사람의 작품이다.

35) 조지운(趙之耘) : 본관 풍양(豐壤). 자 운지(耘之). 호 매창(梅窓)·매곡(梅谷)·매은(梅隱). 선비 화가 속(涑)의 아들로 벼슬은 현감을 지냈으며 화재(畫才)를 인정받아 중국에도 다녀왔다. 아버지의 화풍을 이어받아 선비의 정신과 기풍을 담은 묵매(墨梅)와 수묵화조를 잘 그렸는데, 묵매는 조선 중기의 묵매화법을 고루 갖춘 그림으로 주로 직립식과 사선식 구도를 썼으며, 거칠고 성근 필치를 특징으로 하고 있다. 수묵화조에서도 간결하면서도 대담한 구도와 사의적(寫意的) 분위기 등의 면에서 아버지의 화풍을 따르고 있다. 유작으로는 《매상숙조도(梅上宿鳥圖)》, 《매죽영모도(梅竹翎毛圖)》, 《묵죽도》, 《송학도》 등이 전한다.

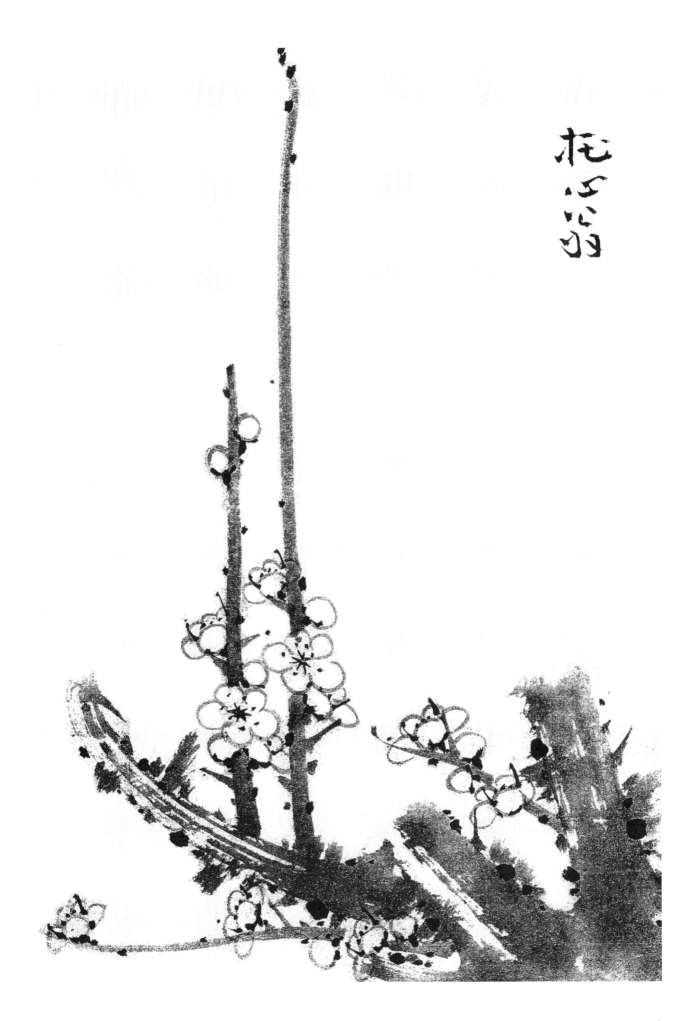

탁심옹(托心翁)의 묵매(墨梅)

畵題原文

화제는 없고 호(號)만 탁심옹(托心翁)이라 쓰였다.

‖작품감상‖

위의 조지운(趙之耘)의 묵매(墨梅)처럼 하단에는 매화의 고목(古木)을 그리고 두 가지가 위로 뻗어나가는 것은 동일하나, 이 그림은 우측에서 좌로 그린 그림이며, 고목에서 두 개의 새순이 나와서 꽃을 피운 것이 다르다. 먹이 담(淡)하여 가지가 굳세지 못한 것이 흠이라고 할까!

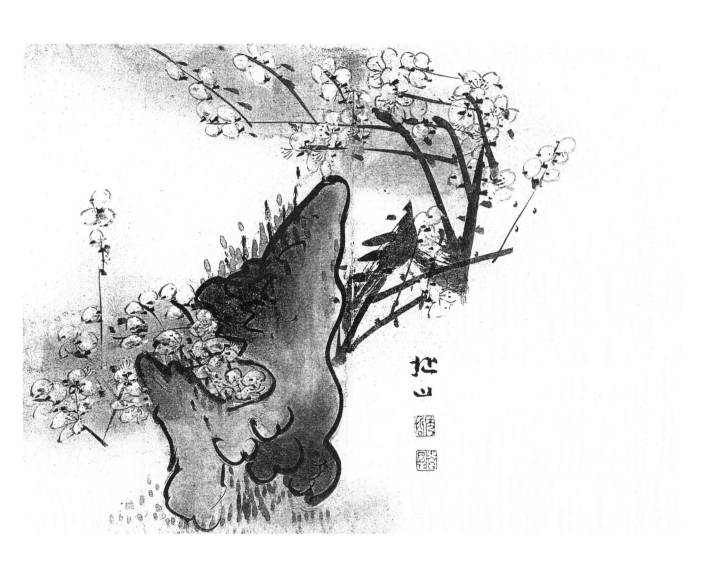

김수철(金秀哲)[36]의 석매(石梅)

畵題原文

화제는 없고 호(號)만 북산(北山)이라 쓰였다.

‖작품감상‖

이 그림은 괴석(怪石)을 의지한 매화이다. 필치는 좀 거칠게 보이나, 활달함으로 이를 커버했으며, 괴석의 요(凹)한 부분에 과감하게 꽃을 그리고, 또한 괴석을 싸매는 듯한 그림을 그려서 상하에서 서로 조응하는 듯한 맛을 내었다. 꽃도 만개함 보다는 반개한 꽃을 많이 그려서 매화의 귀함을 나타내려고 노력하였다. 이러한 작품은 고금에서 아주 보기 드문 작품이라 할 수 있다.

36) 김수철(金秀哲) : 우봉(又峰) 조희룡과 소치(小癡) 허유와 더불어 추사(秋史)의 그림 삼제자 중 한 사람이다.

107

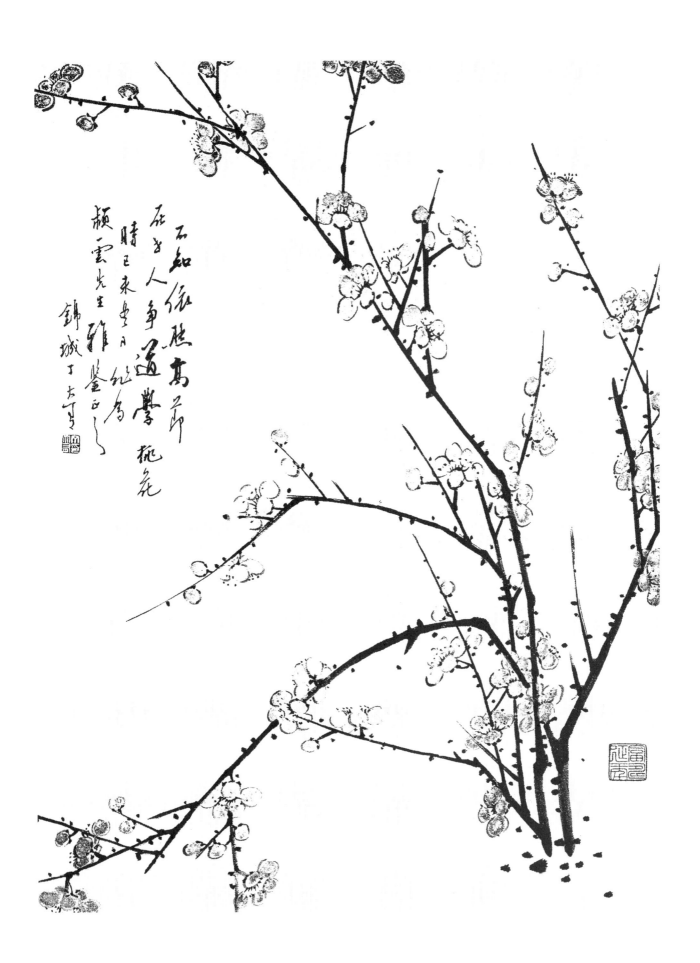

정대유(丁大有)[37]의 홍매(紅梅)

畫題原文

_{부 지 의 연 고 절 재 세 인 쟁 도 학 도 화 시 기 미 고 월 작 위 영 운}
不知依然高節在 世人爭道學桃花 時己未皐月 作爲潁雲

_{선 생 아 감 정 지 금 성 정 대 유}
先生雅鑑正之 錦城 丁大有

화제해석

의연한 고절(高節)이 있음을 알지 못하고 세인(世人)들은 다투어 도화(桃花)를 배우라고 말한다. 기미년 고월(皐月, 5월) 영운선생(潁雲先生)을 위해 그렸으니, 보시고 바로잡아주십시오. 금성(錦城) 정대유(丁大有)

‖ 작품감상 ‖

이는 실제의 매화나무를 그린 사생화이다. 원래 문인화는 축소하고 의미를 부여하는데 생명이 있다. 금성(錦城)이 이를 모를 리가 없다. 그러면 왜 이러한 그림을 그렸을까! 아마도 당시 문인화의 흐름에서 탈피하고자 하는 욕심의 발로가 아닌가 여겨진다.

37) 정대유(丁大有) : 1852년(철종 3)~1927년. 서화가. 본관은 나주(羅州). 호는 우향(又香)·금성(錦城). 괴석(怪石)과 난죽(蘭竹) 그림으로 유명하였던 학교(學敎)의 아들이며, 작은아버지 학수(學秀)도 화가였다. 우향이라는 호는 아버지의 호인 향수(香壽)에서 '향'을 취하여 '또 향'이라는 뜻을 지닌다. 관직으로는 외부주사(外部主事)와 통상국장을 거쳐 1906년에 농상공부 상무국장을 역임하였다. 1911년에 서화미술회(書畵美術會) 강습소가 개설되자 조석진(趙錫晉)·안중식(安中植) 등과 함께 교수진으로 가담하여 글씨와 문인화법을 가르쳤다. 1918년에 서화협회(書畵協會)가 창립될 때 13명의 발기인 중의 한 사람으로 참여하였으며, 1921년에는 3대 회장에 추대되어 첫 서화협회전람회를 개최하였다. 1922년 조선총독부 주관의 제1회 조선미술전람회에서는 '서(書)'와 사군자(四君子)'부 심사위원을 지냈다. 그의 글씨는 예서(隷書)와 행서(行書)가 고격하고, 그림에서는 간결한 필치에 맑은 담채가 곁들여지는 매화와 괴석을 즐겨 그렸다.

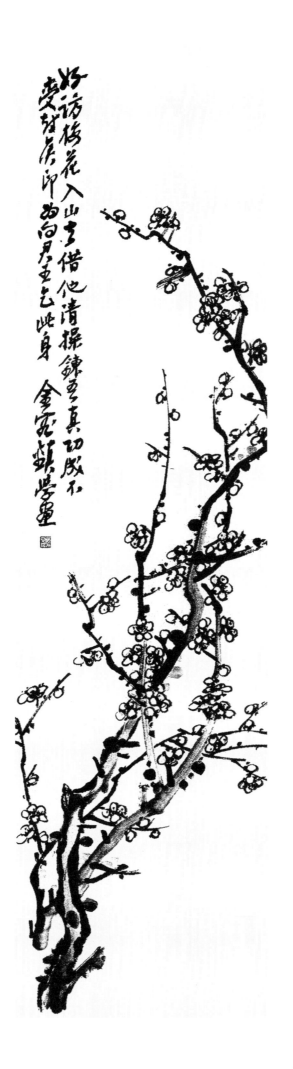

김용진(金容鎭)[38]의 묵매(墨梅)

畵題原文

好訪梅花入山寺 借他淸操鍊吾眞 功成不受封侯印 爲向
君王乞此身 金容鎭 學畵

화제해석

기분 좋게 매화를 구경하러 산사(山寺)를 찾았는데, 저의 청조(淸操)함을 빌어 나의 참을 기른다네. 공(功)을 이루고도 봉후(封侯)의 인(印)을 받지 않고 전 군왕을 위하여 비는 이 몸이라오.

∥작품감상∥

전형적인 매도(梅圖)이다. 잎이 너무 크면 벚꽃이 된다. 매화는 작게, 그리고 적게 그려야 귀한 매화가 된다. 상하의 여백이 균형을 이루었고, 낙관도 매우 좋다. 그러나 꽃의 허허실실은 확연히 드러나지 않아서 조금 아쉽다. 매수(梅樹)의 대소가 음양을 이루었다.

38) 김용진(金容鎭) : 시강원시종관(侍講院侍從官), 수원 군수, 내부무 지방국장 등을 역임하였으며, 1905년 관직을 떠난 후에는 40대까지 거문고를 타는 등의 유유자적한 풍류 생활을 하였다. 1919년 그림에 입문하여 서화에 전념하였는데, 광복 후 창설된 대한민국미술전람회에서 1949년부터 서예부 심사위원과 고문으로 활동하였다. 동방연서회(東方研書會)의 명예회장, 한국서예가협회의 고문 등을 맡았다. 첫 개인전은 1964년 한국일보사 주최로 열렸다. 글씨는 안진경체(顔眞卿體) 해서(楷書)와 한예(漢隷)를 주로 썼고, 그림은 사군자와 문인화를 즐겨 그렸다. 만년의 작품은 격조 높은 필치와 풍부한 색채 구사를 보여주었는데, 이는 김용진만의 독자적인 수법이다.

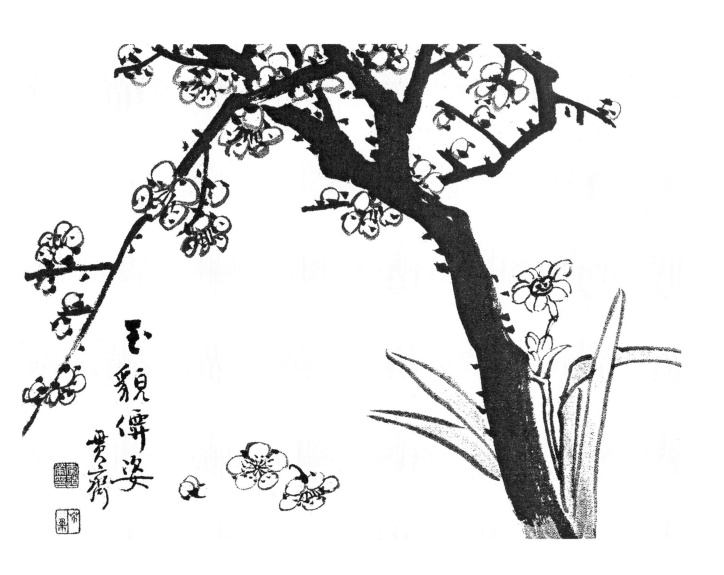

이도영(李道榮)[39]의 묵매(墨梅)

^{옥 모 선 자} ^{관 재}
玉貌仙姿 貫齋

화제해석

옥의 모습에 신선의 자태이다. 관재(貫齋).

‖작품감상‖

매화의 줄기가 너무 검어서 강하게 보인다. 구도는 매우 아름답고 간결하다. 매목이 강하다 보니 그 밑에 있는 수선이 잘 보이지 않는다. 세 송이의 낙화(落花)도 보인다.

39) 이도영(李道榮) : 서화가(1885~1933). 자는 중일(仲一). 호는 관재(貫齋). 글씨는 예서와 행서에 능하고, 화풍은 간결하고 아담했다. 스승인 안중식·조석진 등과 함께 서화(書畵) 미술회 강습소를 개설하였고 고희동과 함께 서화 협회를 실질적으로 이끌었다.

-명문당 서첩❽-

사군자매첩
(四君子梅帖)

초판 인쇄 : 2011년 12월 5일
초판 발행 : 2011년 12월 10일
편 역 : 전규호(全圭鎬)
발행자 : 김동구(金東求)
본문편집 : 이명숙, 양철민
발행처 : 명문당(1923. 10. 1 창립)
서울시 종로구 안국동 17~8
우체국 010579-01-000682
Tel (영)733-3039, 734-4798
 (편)733-4748 Fax 734-9209
Homepage : www.myungmundang.net
E-mail : mmdbook1@kornet.net
등록 1977. 11. 19. 제1~148호

• 낙장 및 파본은 교환해 드립니다.
• 불허복제

값 12,000원
ISBN 978-89-7270-998-5 94640
ISBN 978-89-7270-063-0 (세트)

안경쓴 장승

동양철학의 내용으로 12년동안 한편 한편 모은 수필
50여 점을 실은 전규호 저자의 두 번째 수필집!!

이 책에서, "철학이란 원래 사람이 이 세상을 살아가는 노정(路程)을 살찌우고 풍부하게 한다. 사람도 결국에 보면, 자연에 속한 하나의 점에 불과하다. 그러므로 그 자연과 더불어 가느냐! 아니면 자연을 극복하고 가느냐!" 인데, 필자는 자연과 더불어 살아가야만 한다고 누누이 말한 곳이 이 수필이다.

전규호 지음 / 신국판 / 272쪽 / 값 9,800원

하담(荷潭) 전규호(全圭鎬) 선생의 저서(著書)

자원고사성어(字源故事成語)

고사성어(故事成語)와 사자성어(四字成語)가 같이 혼합되어 있으며 고사(故事)부분이 뚜렷한 문장은 고사를 붙여 독자의 이해를 도왔다.

• 4×6배판 / 값 15,000원

서예감상과 이해

서예를 잘 모르는 사람들에게 서예의 이해를 돕기 위해 쓴 책

한문의 전서(篆書), 예서(隷書), 행서(行書), 초서(草書)를 비롯하여 중국과 우리나라의 뛰어난 서예가와 문필가들의 작품을 엄선하여 한 점 한 점 자세한 해설을 붙여 독자가 이를 쉽게 이해하도록 하였다.

• 신국판(양장) / 값 12,000원

● 서예작품을 창작하는 안내서 ●
서예창작과 장법

한국 서예서적에서 선대 서현(書賢)들의 작품에 해설을 붙인 책은 아마도 이 책이 효시가 될 것이며, 서예의 흐름을 빨리 파악하게 되어 서예를 연구하는 연구생들에게는 서예의 복음서가 될 것이다.

• 신국판(양장) / 값 15,000원

● 서법 초년생들을 위한 장법 안내서 ●
예서장법(隷書章法)

서예를 창작해야 할 것인가를 알려주고 음양오행의 원리에 입각하여 장서를 해석하고, 장법이론과 작품 품평을 수록함.

• 크라운판 / 값 15,000원

서묵보감(書墨寶鑑)

서예인들이 서예문구(書藝文句)를 고르는 데 있어서 가장 알기쉽고 편리하게 꾸민 책

휘호(揮毫)하기에 가상 적합한 문구 1,400여개와 사군자(四君子) 화제 250여 문구(文句)가 들어 있어서 서예인들이 언제라도 뽑아 쓸 수 있는 복음서가 되는 책이다.

• 대국전(양장) / 값 35,000원

증보 초서완성(草書完成)

현재 중국에서 통용되는 간자적(簡字的) 행초(行草)를 선별하여 가장 빠르고 배우기 쉬운 방법으로 엮었다.

초서를 알면 자연히 간자도 알게 될 것으로 생각하여 한자와 간자를 적절히 섞어 편찬함.

• 신국판(양장) / 값 15,000원